英 雄　　動 作　　Coding　　學 習　　漫 畫

三民書局

© Coding man 08：升級

著 作 人	李俊範
繪 者	金瑊守
監 修	李 情
審 訂	蘇文鈺
譯 者	柯佩宜
責任編輯	陳妍蓉
美術編輯	郭雅萍

發 行 人	劉振強
發 行 所	三民書局股份有限公司
	地址　臺北市復興北路386號
	電話　(02)25006600
	郵撥帳號　0009998–5
門 市 部	(復北店) 臺北市復興北路386號
	(重南店) 臺北市重慶南路一段61號

出版日期	初版一刷　2019年10月
編 號	S 317900

行政院新聞局登記證局版臺業字第〇二〇〇號

ISBN　978–957–14–6713–9　　（平裝）

http://www.sanmin.com.tw　三民網路書店
※本書如有缺頁、破損或裝訂錯誤，請寄回本公司更換。

英雄　動作　Coding　學習　漫畫

Coding man

08 升級

作者：李俊範｜繪者：金瑊守
監修：李情｜推薦：韓國工學翰林院
譯者：柯佩宜｜審訂：蘇文鈺

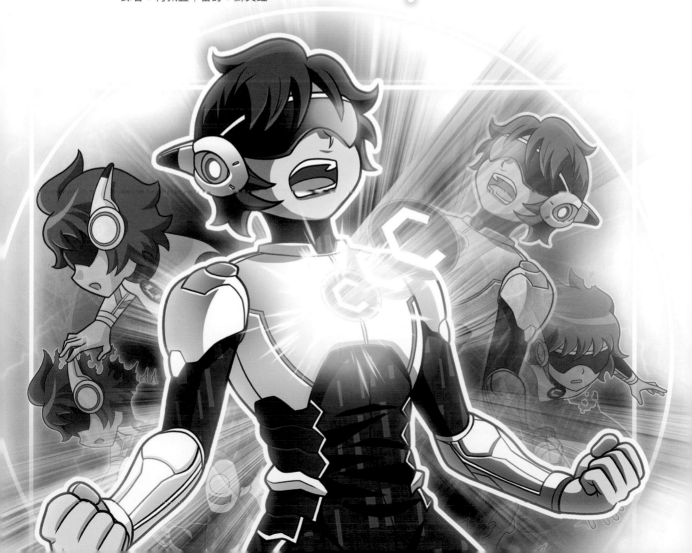

特 色

漫 畫	觀念整理	實戰練習
將學習內容融入有趣的漫畫中	透過觀念整理拓展學生思考	親自解決各種coding問題

只要看漫畫就可以順利破解coding！

我，劉康民已經開始學習了！
朋友們也和我一起吧，如何？

✅ 創造學習coding時不可或缺的世界觀！

✅ 漫畫與學習的密切連結！

✅ 韓國工學翰林院認證且推薦！

這麼重要的coding是很有趣的！

Steve Jobs (蘋果公司創辦人)

「這國家的所有人都應該要學coding，coding教育人們思考的方法。」

Barack Obama (美國前總統)

「不要只購買電子遊戲，親自製作看看吧；不要只是滑手機，嘗試著設計程式吧。」

Tim Cook (蘋果公司代表人)

「比起外語，先學習coding吧，因為coding是能和全世界70億人口溝通的全球性語言。」

推薦序

李　情 (大光小學　教師)

　　身為這個被稱作「第四次工業革命」時代的人類，需要對coding有正確的理解，以及相當的興趣才行。我相信*Coding man*系列可以幫助小學生們，利用趣味的方式理解陌生的coding，透過書中的主角康民而逐步對coding產生親近感，學習到連結在漫畫情節中的大量知識與概念，效果值得期待。

韓國工學翰林院

　　韓國工學翰林院主要目標是發掘對技術發展有極大貢獻的工學技術人員，同時對於這些人員的學術研究、事業提供協助。現在正處於人工智慧的時代，全世界都陷入coding熱潮，韓國對於軟體與coding相關課程的興趣也與日俱增。*Coding man*系列是coding教育的起點，而本書是第一本將電腦知識、coding及Scratch這個程式有趣地融入故事中的漫畫，所以即使是對coding沒興趣的學生，也會產生「我想更了解coding」這樣的想法。

蘇文鈺 (成功大學資訊工程系　教授)

　　我是資工系老師，卻不覺得所有人都要來學程式，包含小孩子在內！如果你對計算機有興趣，也許先別急著去讀計算機概論。這是一本用比較簡單還加入圖解的書，方便你了解計算機領域裡的部分內容。如果你對於這些東西感到興趣，再開始接觸程式設計也不遲。我所能做的建議是，電腦是一個有趣的東西，不只是可以用來玩遊戲等娛樂，還可以幫助你做好很多事，在未來，幾乎每個人的生活都離不開電腦，即使只是用人家設計的應用軟體，能善用它總不是壞事，如果真的對電腦科學有興趣，這可是會讓人廢寢忘食，值得用一生去投入的喔！

本書常出現的單字

#coding　　#bug　　#debug

#生化人　　#無線通訊　　#藍牙

#未來的交通工具　　#人工智慧　　#入口網站

#分解　　#變數　　#運算

#Scratch3.0　　#角色　　#舞台（背景）

#控制積木　　#外觀積木　　#偵測積木　　#音效積木

#事件積木　　#函式積木

目 次

登場人物

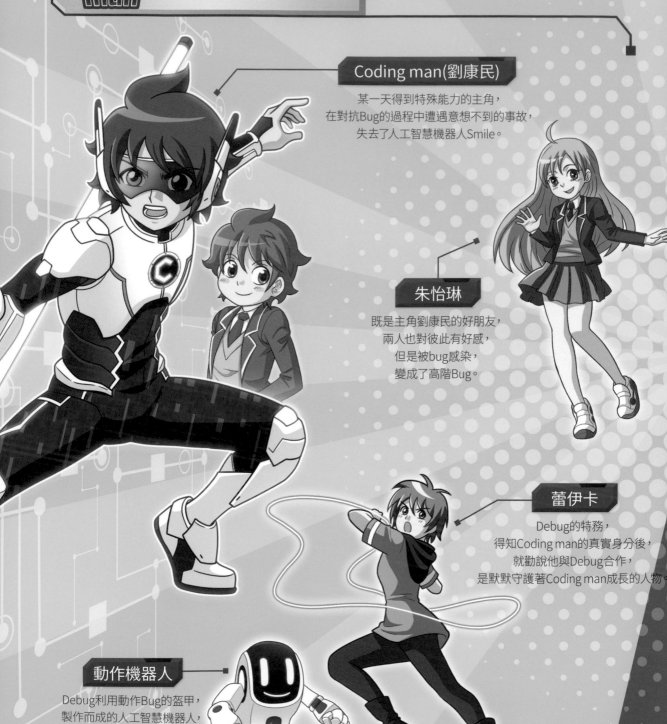

Coding man(劉康民)

某一天得到特殊能力的主角，
在對抗Bug的過程中遭遇意想不到的事故，
失去了人工智慧機器人Smile。

朱怡琳

既是主角劉康民的好朋友，
兩人也對彼此有好感，
但是被bug感染，
變成了高階Bug。

蕾伊卡

Debug的特務，
得知Coding man的真實身分後，
就勸說他與Debug合作，
是默默守護著Coding man成長的人物。

動作機器人

Debug利用動作Bug的盔甲，
製作而成的人工智慧機器人，
與Coding man精神年齡相似，
雖然常跟Coding man鬥嘴，
但比任何人都更信任且依靠Coding man。

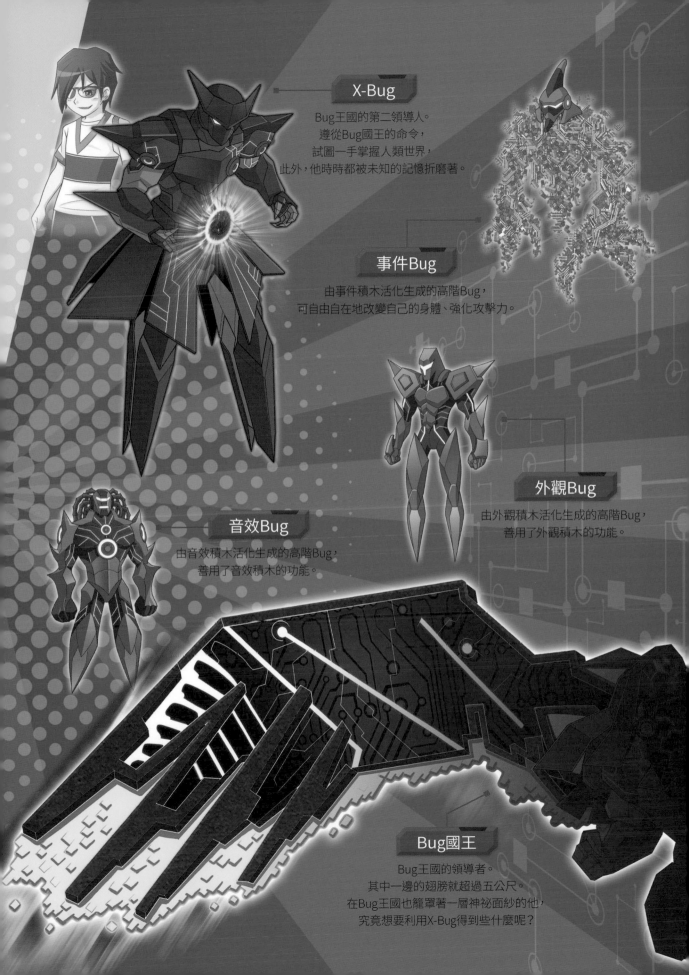

X-Bug

Bug王國的第二領導人。
遵從Bug國王的命令,
試圖一手掌握人類世界,
此外,他時時都被未知的記憶折磨著。

事件Bug

由事件積木活化生成的高階Bug,
可自由自在地改變自己的身體、強化攻擊力。

外觀Bug

由外觀積木活化生成的高階Bug,
善用了外觀積木的功能。

音效Bug

由音效積木活化生成的高階Bug,
善用了音效積木的功能。

Bug國王

Bug王國的領導者。
其中一邊的翅膀就超過五公尺。
在Bug王國也籠罩著一層神祕面紗的他,
究竟想要利用X-Bug得到些什麼呢?

 人物關係圖

Debug

朱哲政

文博士

蕾伊卡

智慧

南勳

動作機器人

音效機器人

事件機器人

外觀機器人

家人

同盟

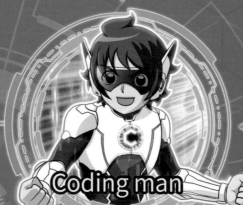
Coding man

♡
朱怡琳

敵對

朋友

宥彩

泰俊

景植

＋

德熙

Coding man

偶然擁有coding力的小學生劉康民，
為了人類世界成為真正的英雄。

同盟

敵對

Debug

為了消滅Bug王國而誕生的祕密組織，
因為Bug王國侵略人類世界而公諸於世。

敵對

Bug王國

Bug國王建立的Coding世界，是懷抱野心、想要
侵占人類世界的集團。Bug王國一切的思考與系
統都倚賴coding來運作。

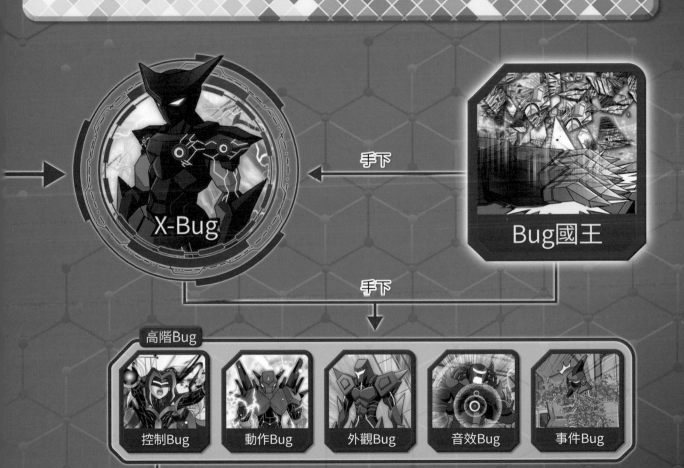

X-Bug

手下

Bug國王

手下

高階Bug

控制Bug　　動作Bug　　外觀Bug　　音效Bug　　事件Bug

 手下

 小囉嘍Bug

手下

 像素Bug

有一天，
平凡的小學生劉康民，突然可以看見程式語言。
康民為了拯救被Bug綁架的怡琳，
成為Coding man努力著，
但卻因為意想不到的事故而失去了
人工智慧機器人Smile。
此時Bug王國也趁機指使高階Bug
大舉進攻Debug總部。

同時，X-Bug還在密謀策畫
一個會讓Debug陷入困境的陰謀…

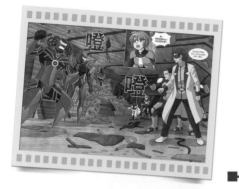

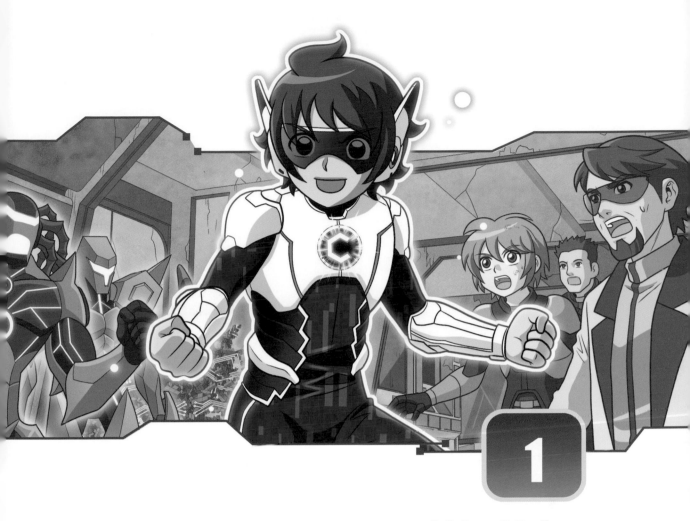

Coding裝升級

「戰鬥，現在才正要開始呢！」
我們的英雄Coding man終於再次現身。

受到Bug王國襲擊那天

呼嗚嗚─

咻

咻

咻

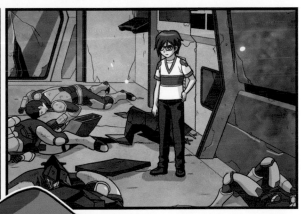

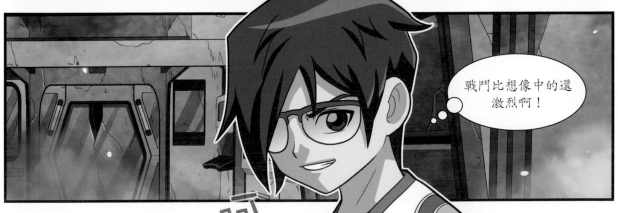

戰鬥比想像中的還激烈啊！

呵

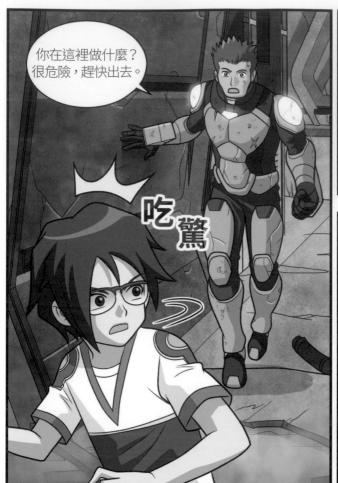

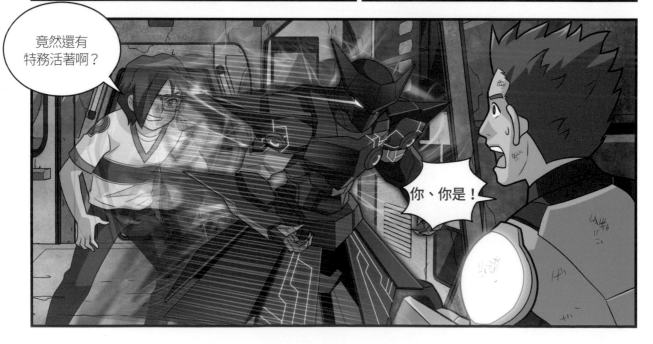

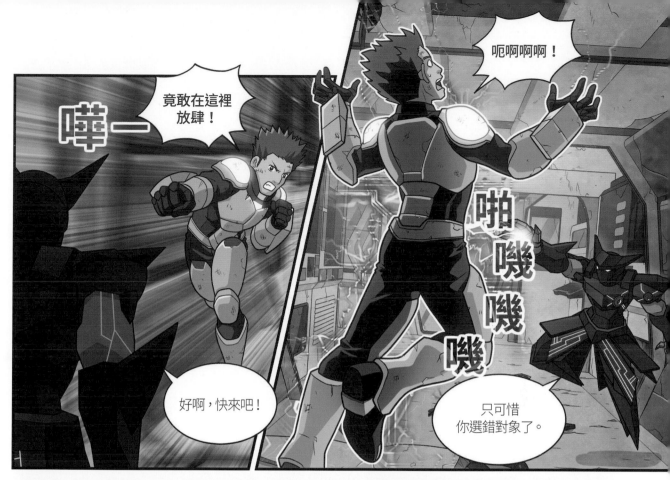

Debug大禮堂

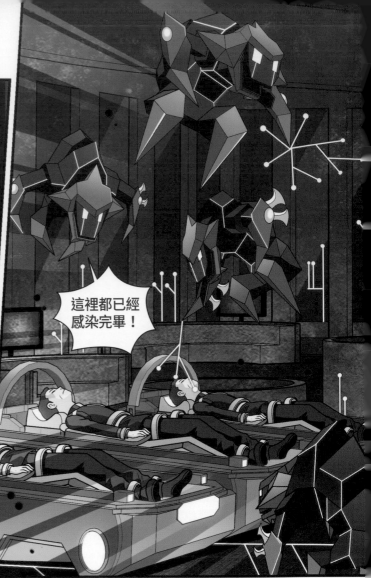

這裡都已經
感染完畢！

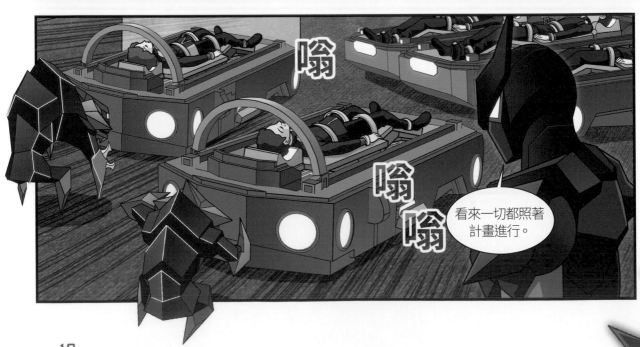

嗡

嗡

嗡

看來一切都照著
計畫進行。

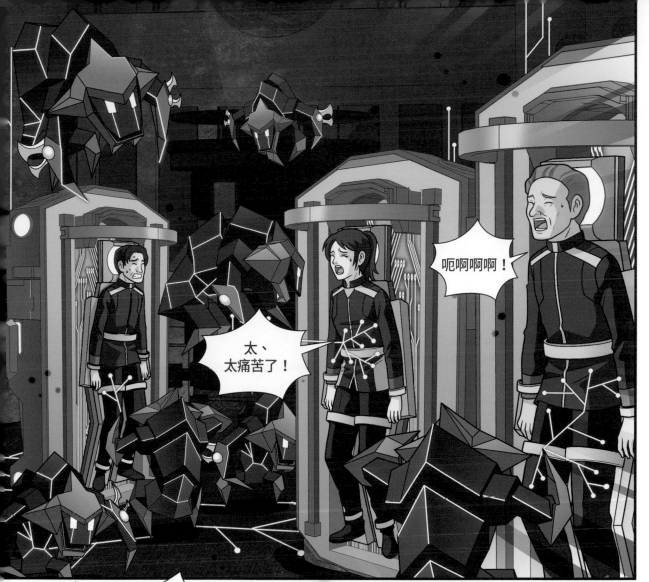

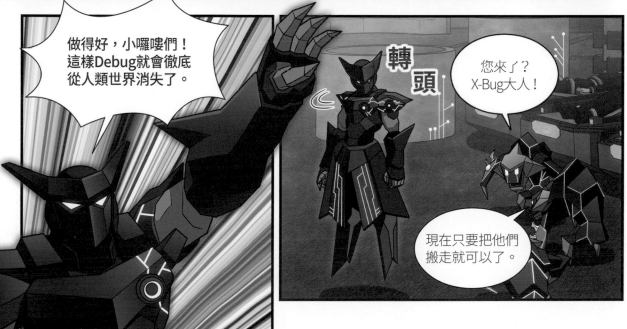

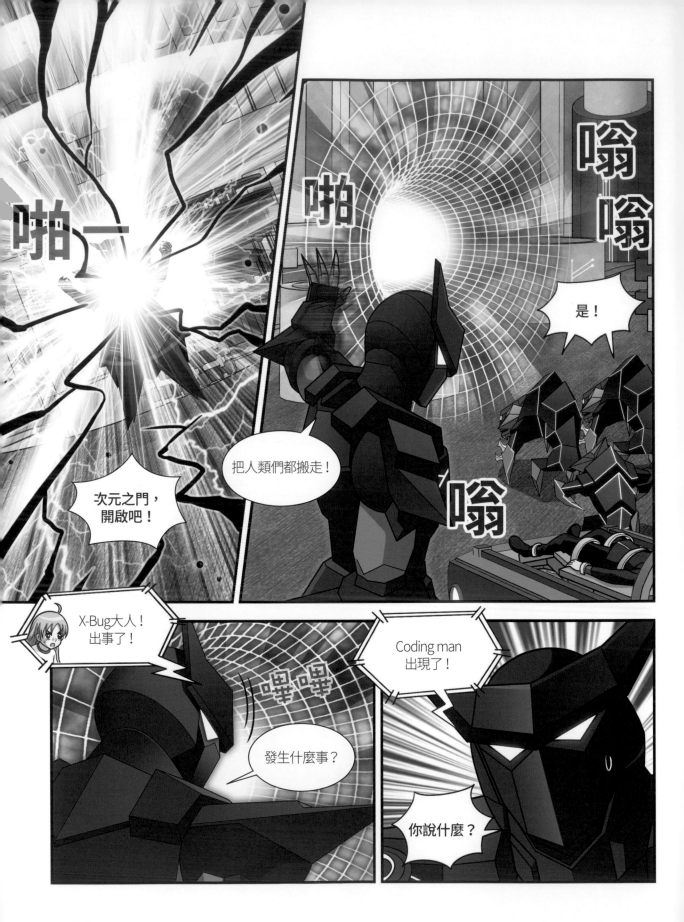

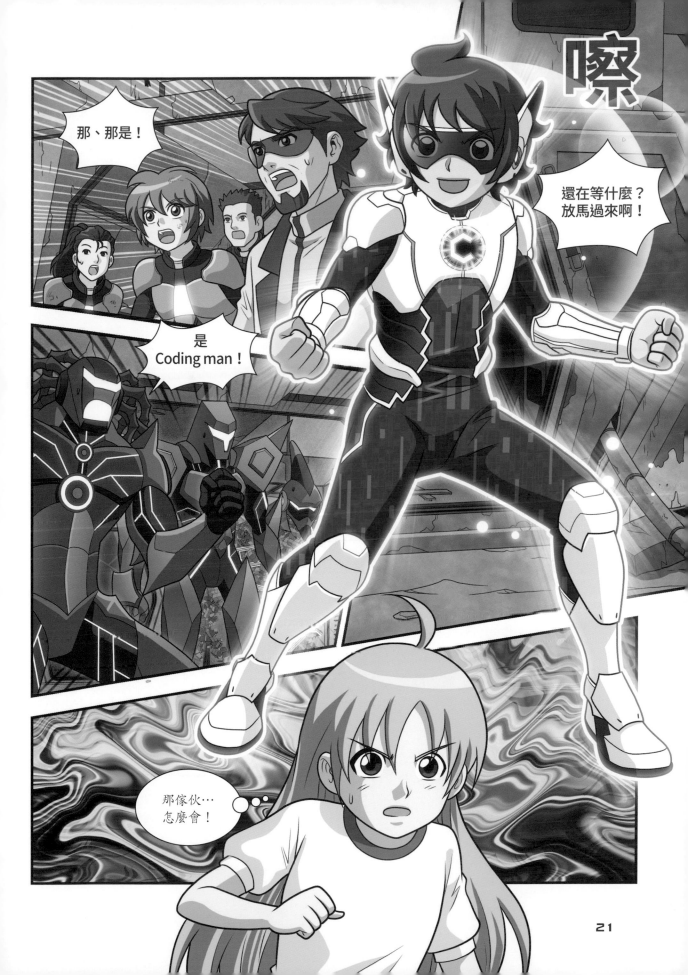

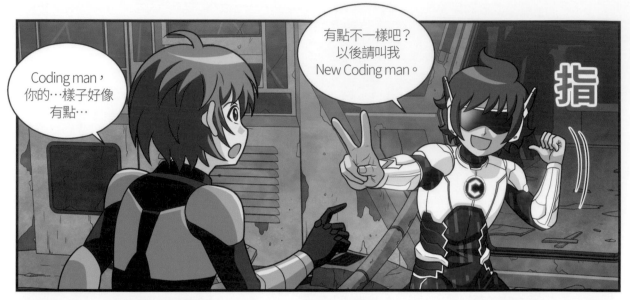

指

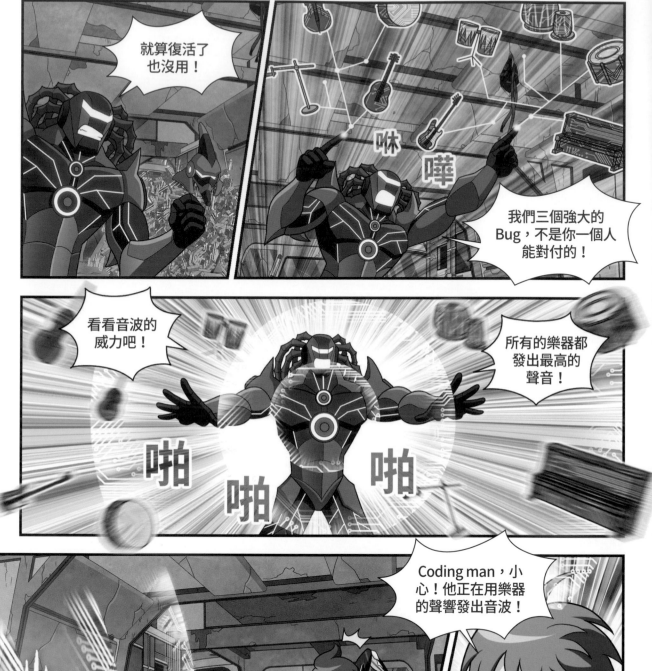

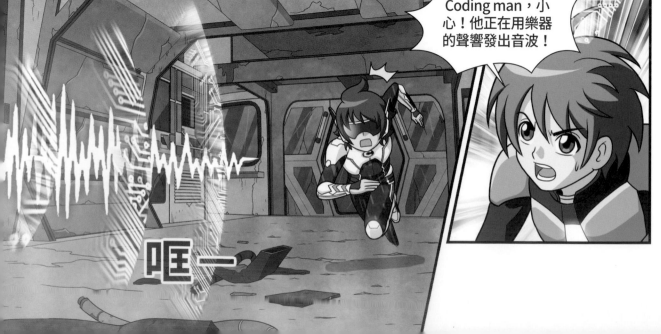

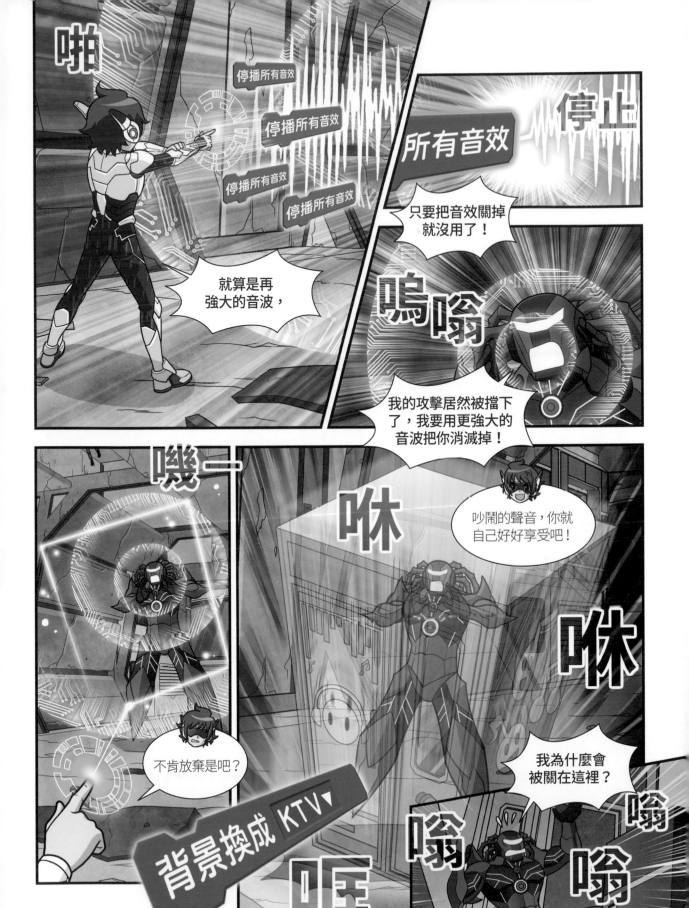

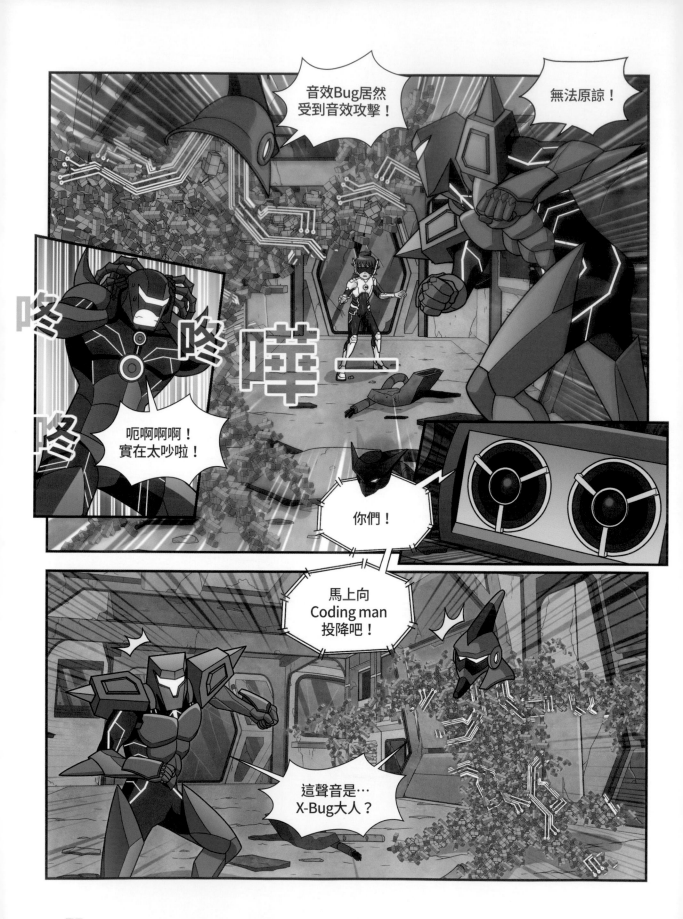

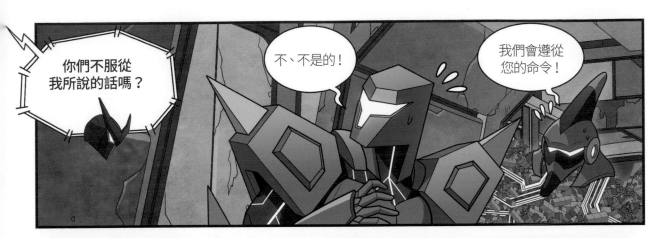

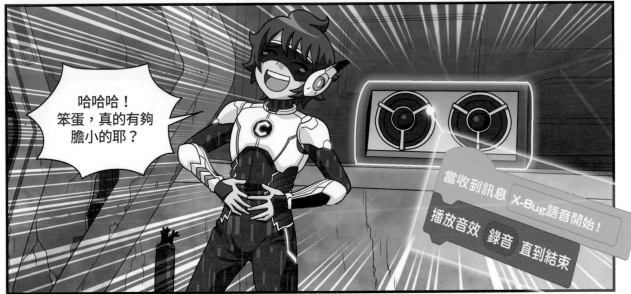

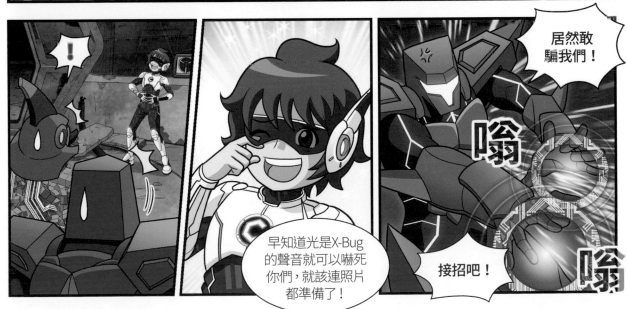

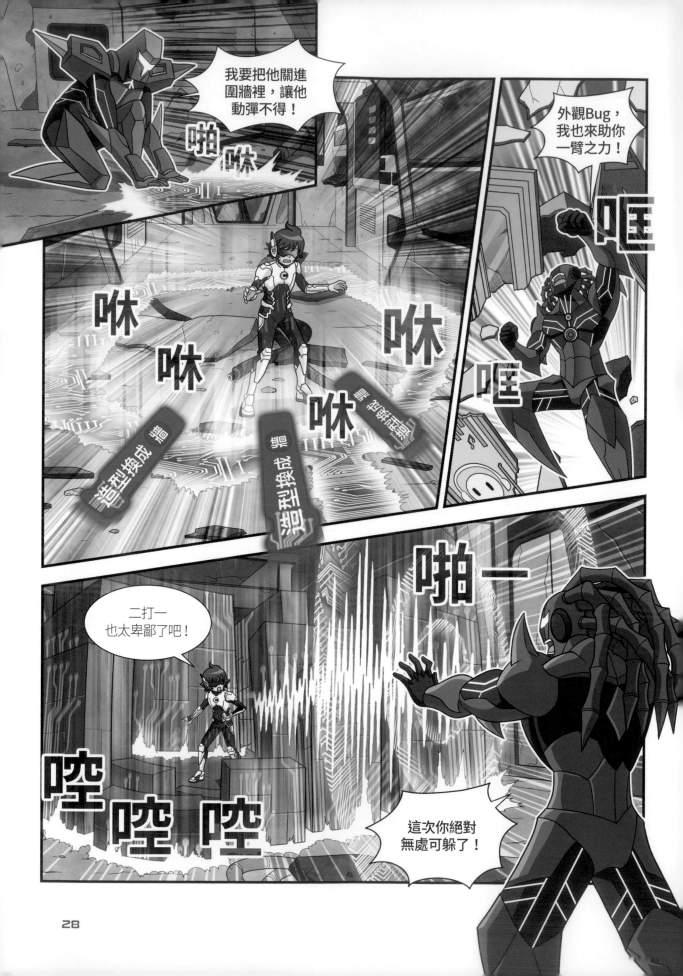

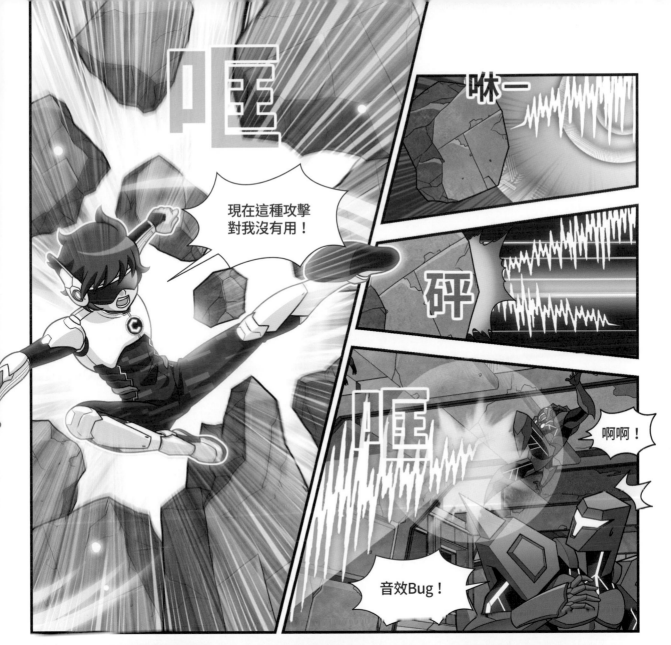

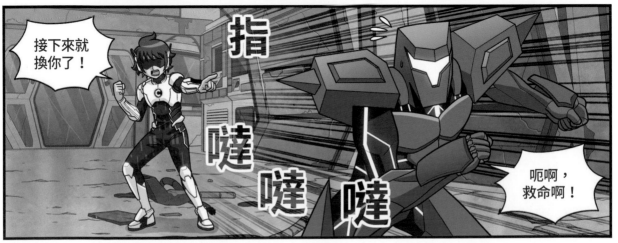

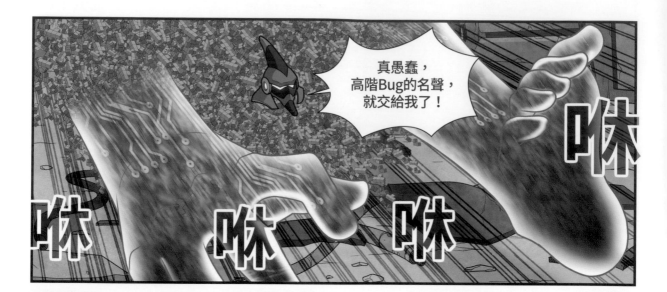

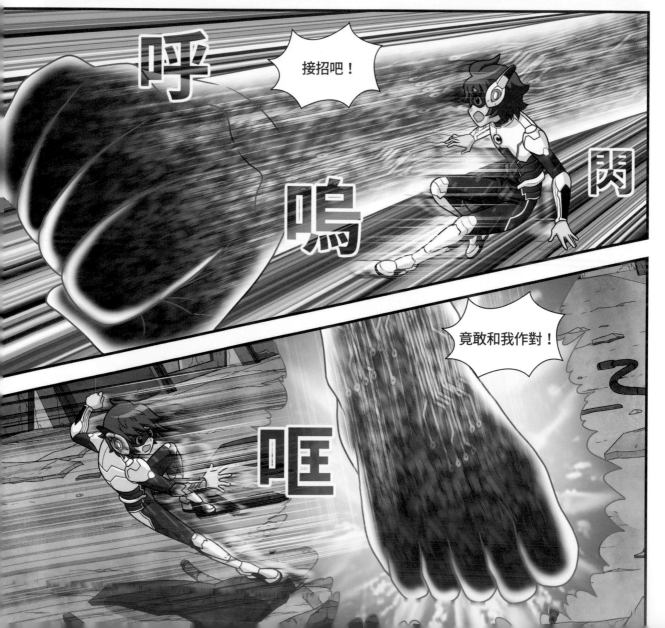

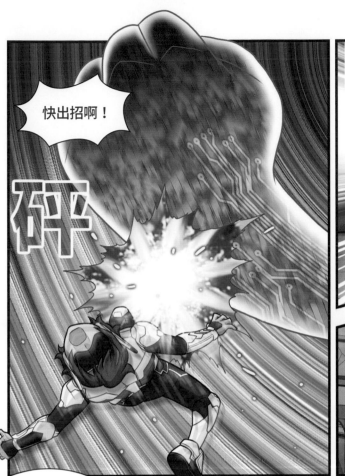

快出招啊！

砰

咻 嚓

哐

Coding man！

有兩下子。

糟糕，受到事件Bug的攻擊了！

快起來啊！

兩三下就解決了。

唰啦

唰啦啦

身體可以自由的變化去攻擊敵人，還真厲害。

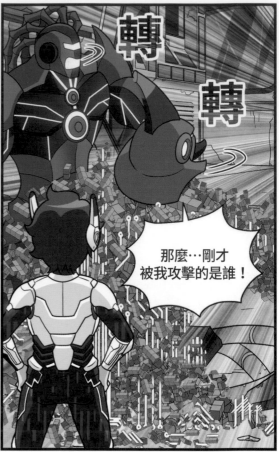

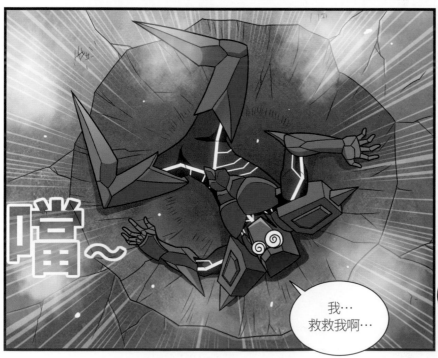

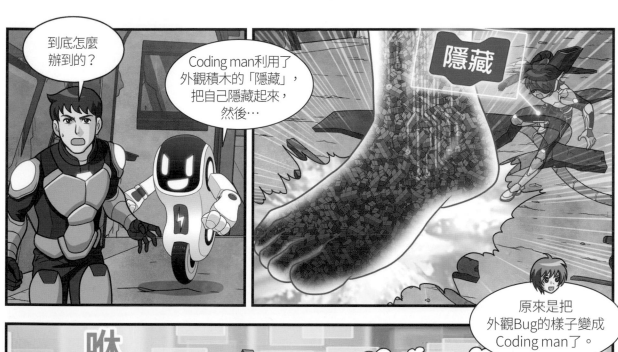

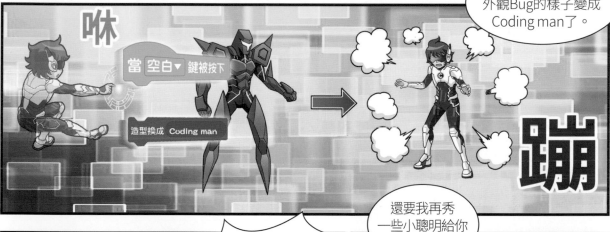

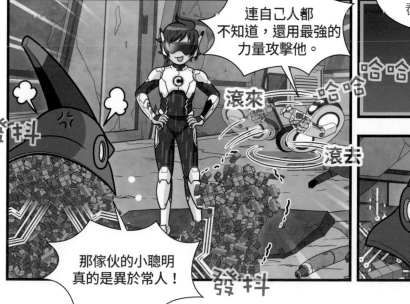

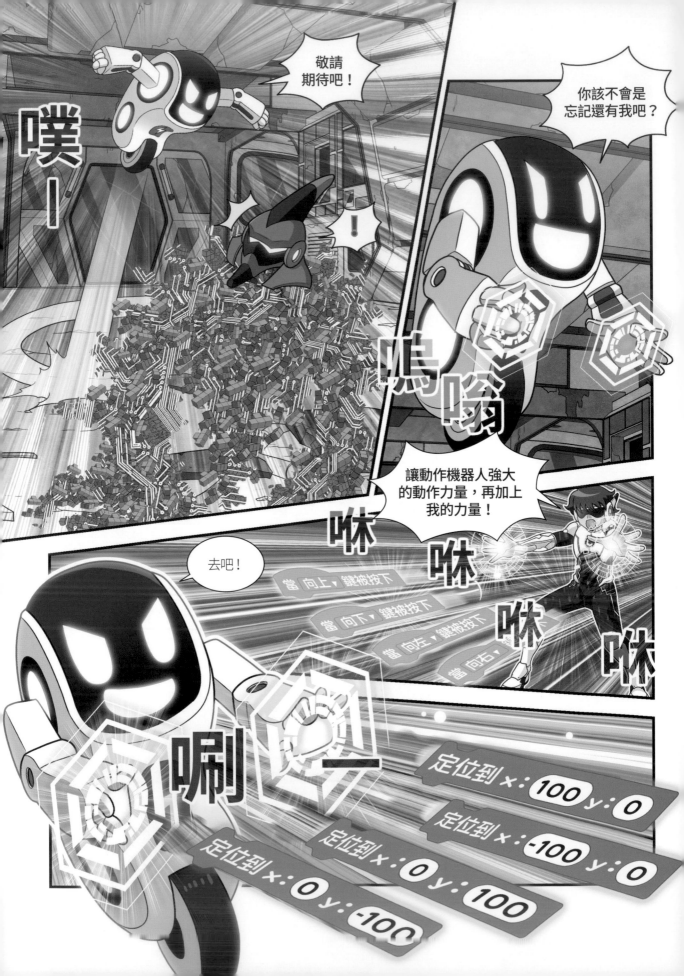

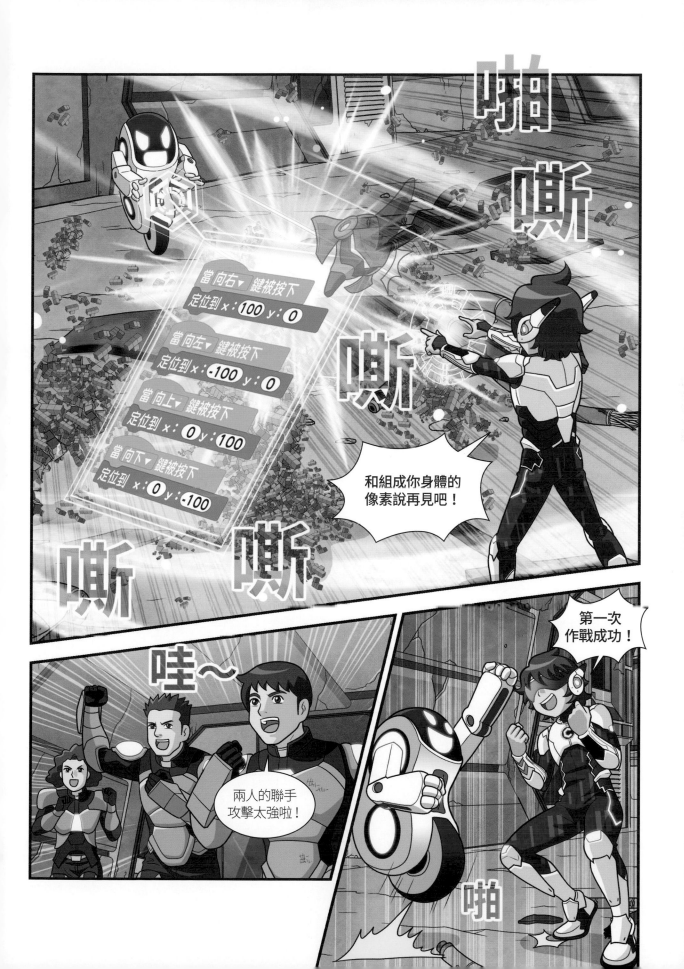

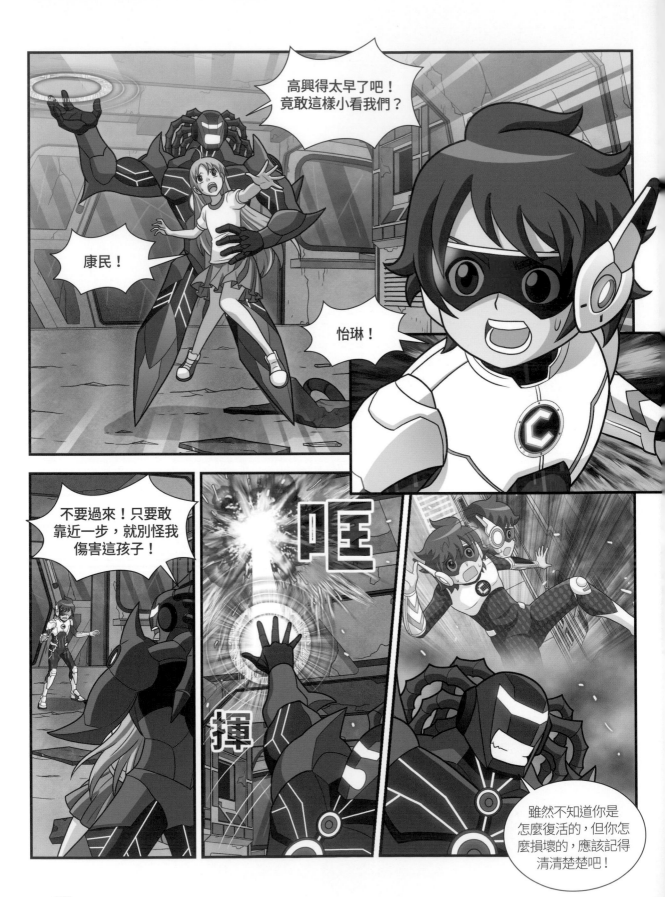

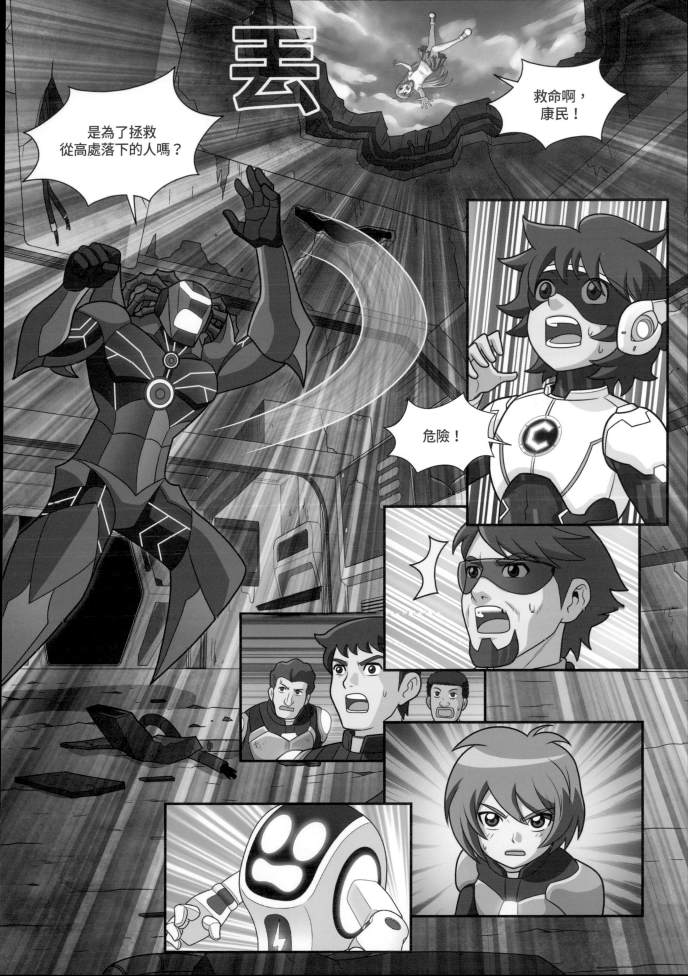

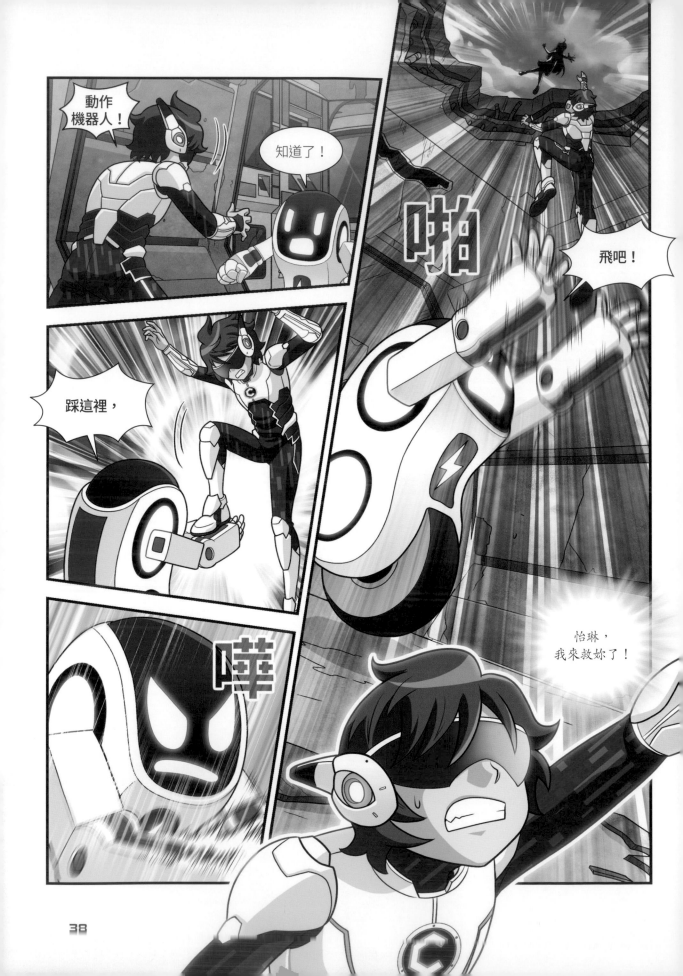

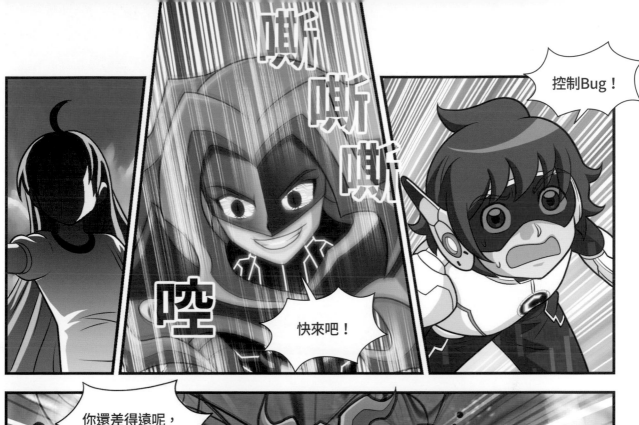
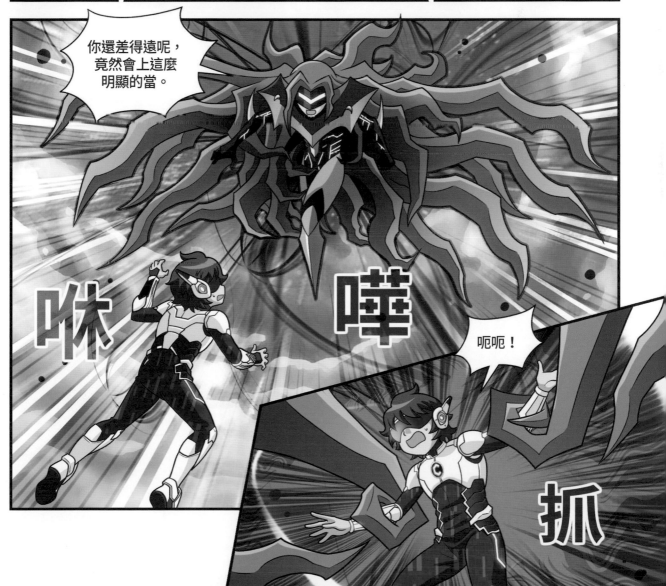

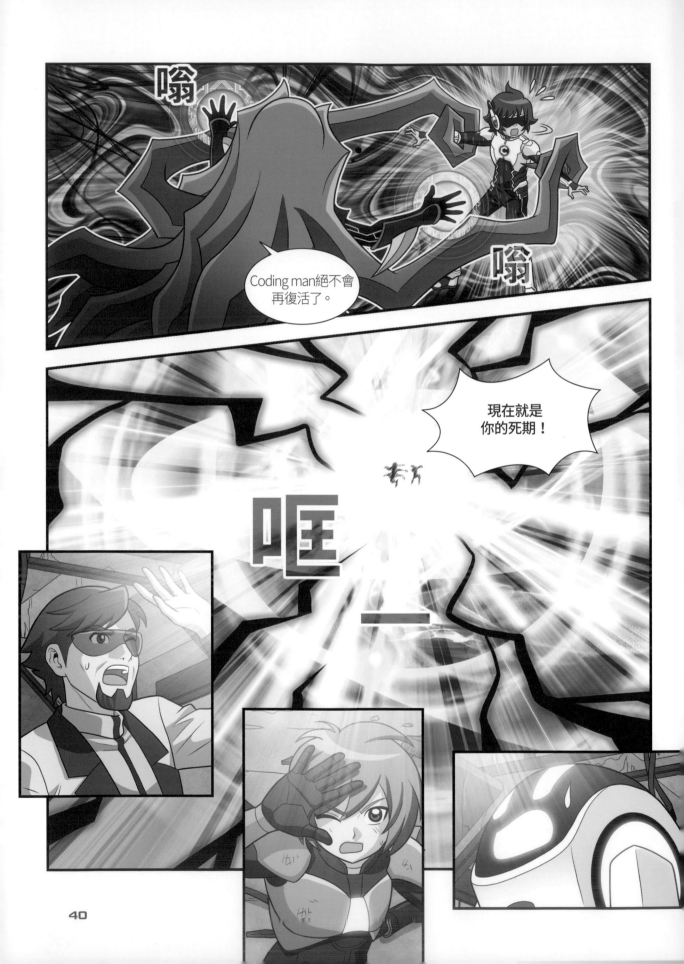

當角色被點擊

圖像效果清除

廣播訊息　攻擊怡琳！▼

2

控制Bug的祕密

只有Coding man能看見控制Bug的腳本！
這個腳本意味著什麼呢？

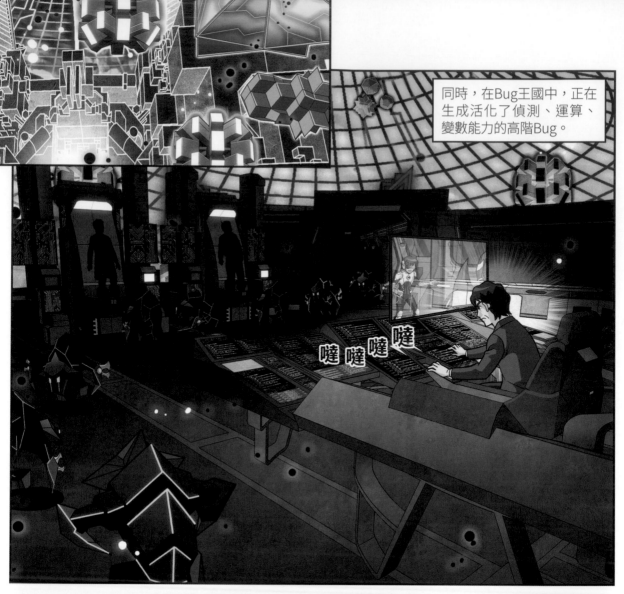

同時，在Bug王國中，正在生成活化了偵測、運算、變數能力的高階Bug。

噠噠噠噠

只要再撐一下��⋯

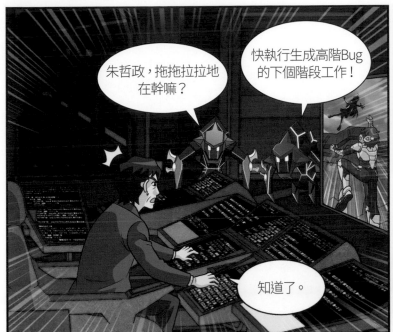

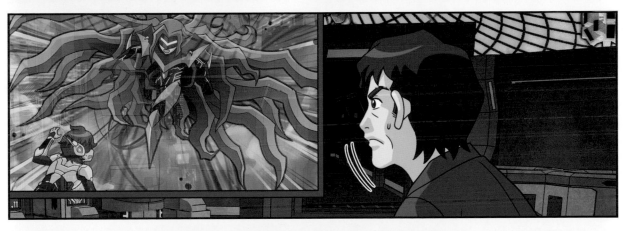

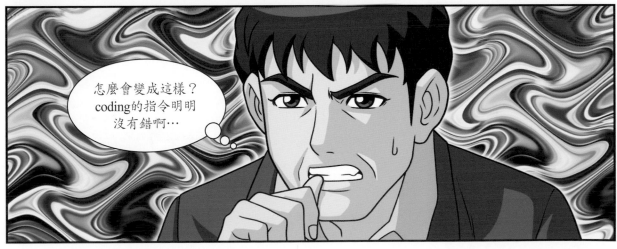

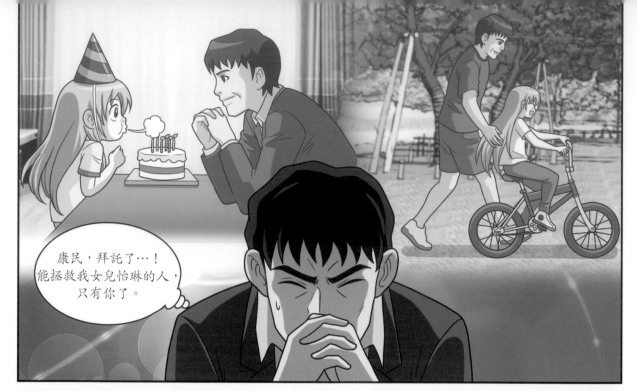

康民，拜託了…！
能拯救我女兒怡琳的人，
只有你了。

嗖

咻

嗤

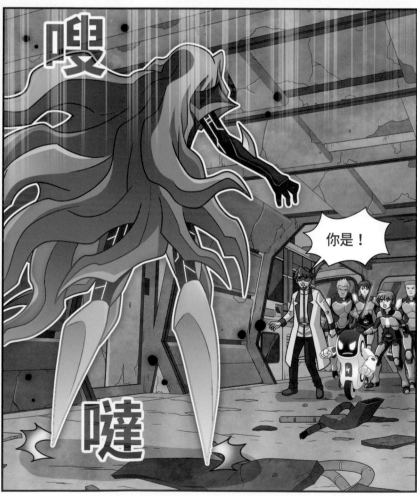

你是！

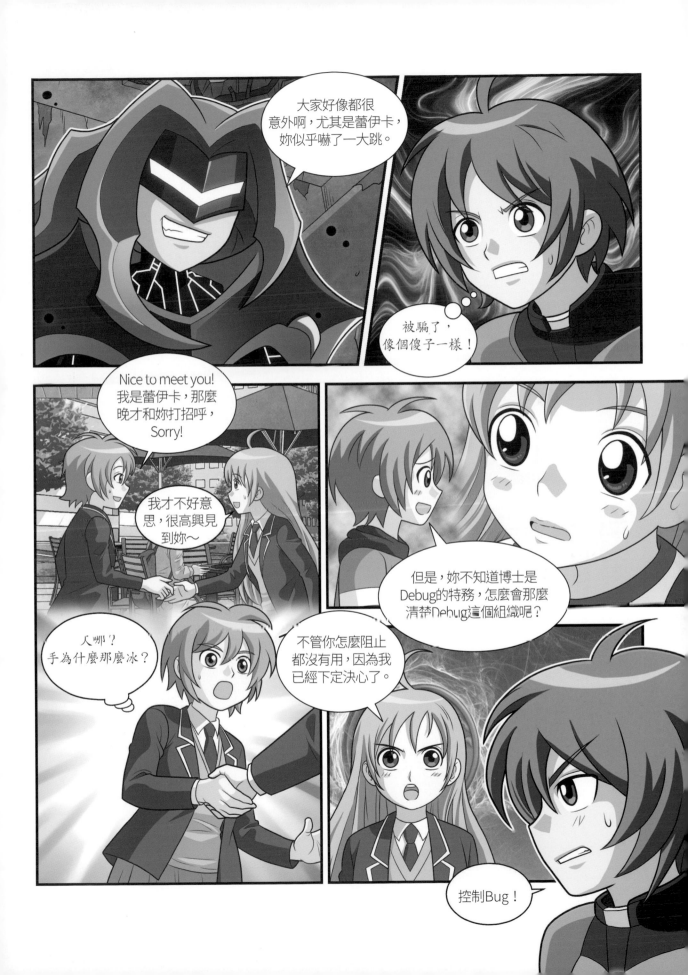

呃呃

是我太大意了！
應該要更早察覺
他的底細才對！

哈哈 哈哈

現在戰鬥全都結束了，
因為Coding man
又再次遭到破壞了。

生氣

你說什麼？

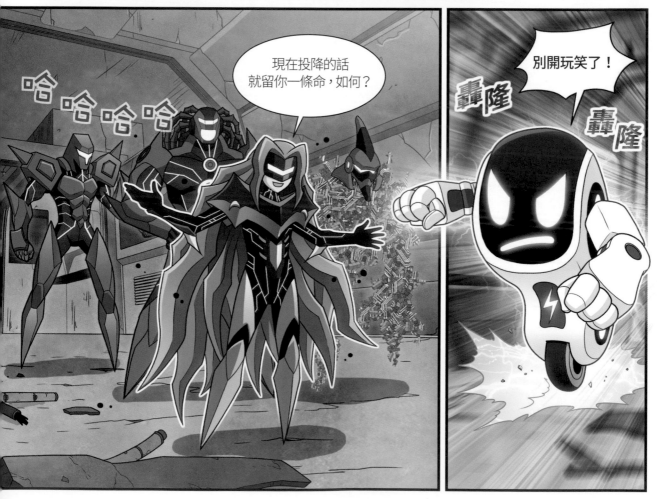

哈哈哈哈

現在投降的話
就留你一條命，如何？

別開玩笑了！

轟隆

轟隆

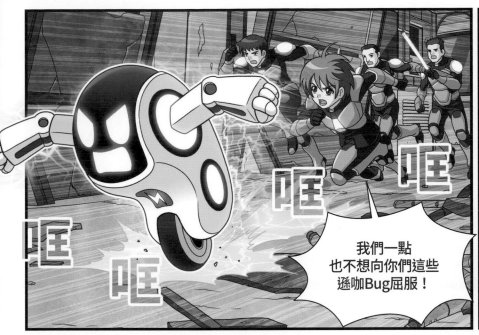

咣 咣

咣 咣

我們一點
也不想向你們這些
遜咖Bug屈服！

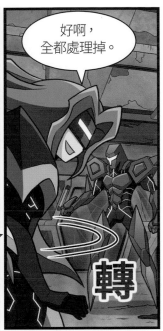

好啊，
全都處理掉。

轉

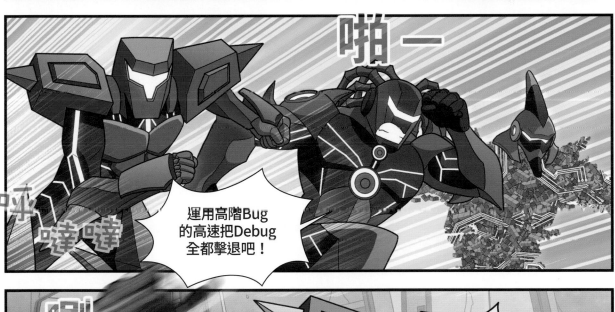

啪一

咻

嗶嗶

運用高階Bug
的高速把Debug
全都擊退吧！

唰

唰

唰

什麼？

控制Bug的祕密　**47**

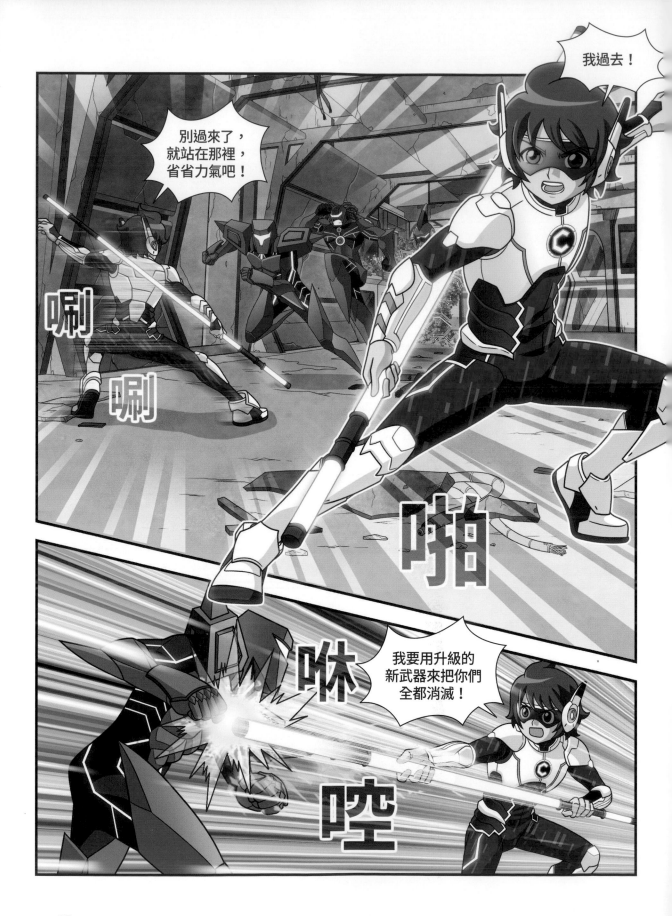

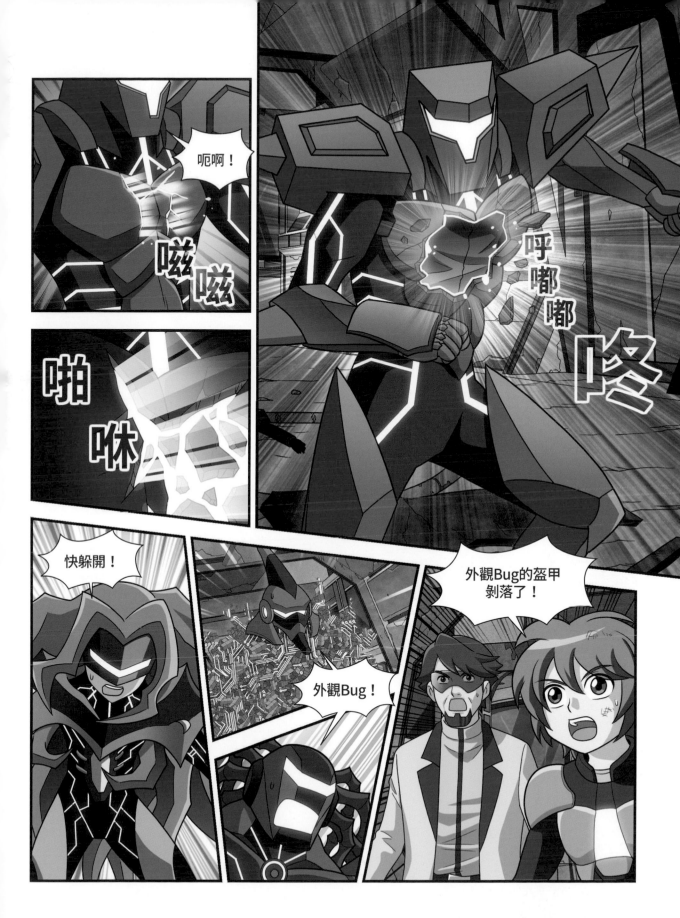

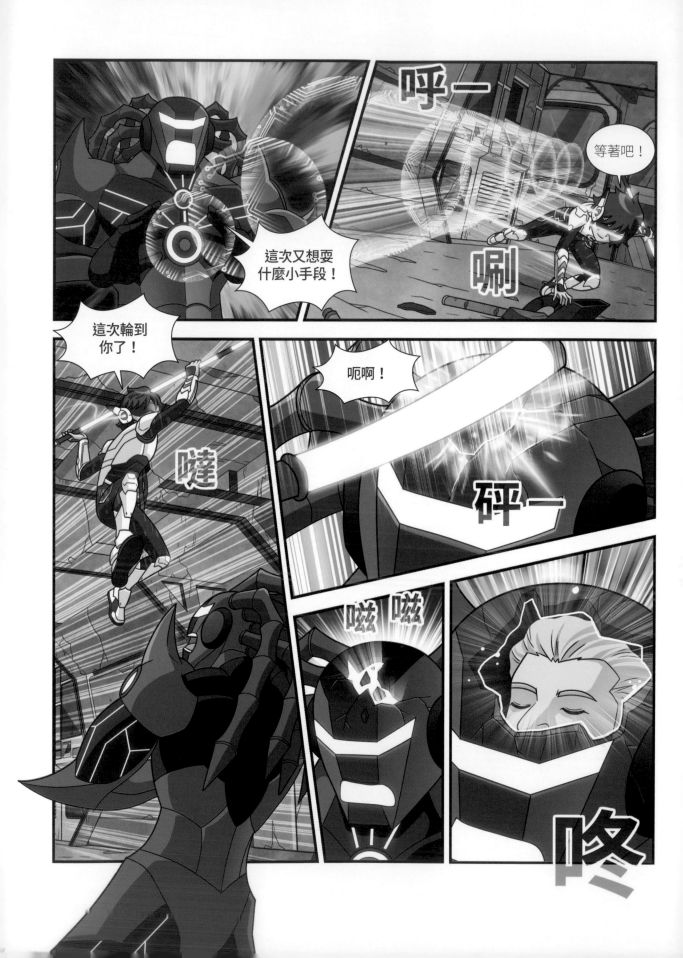

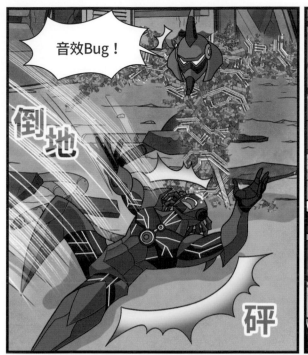

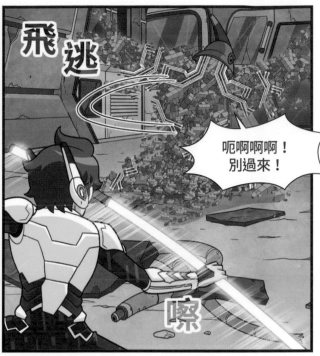

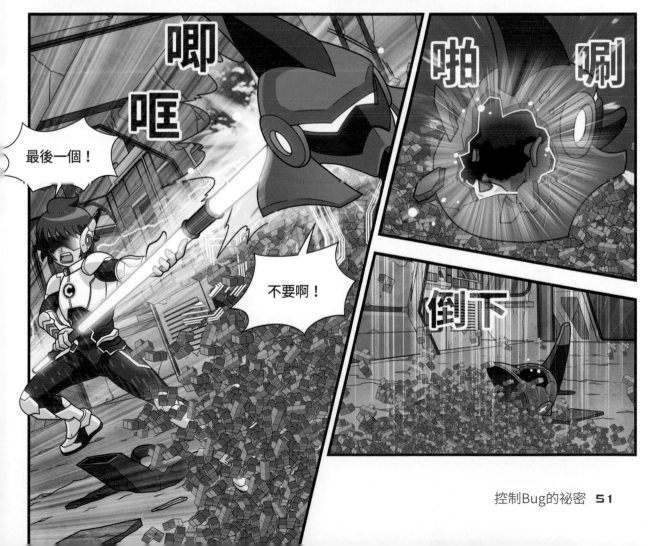

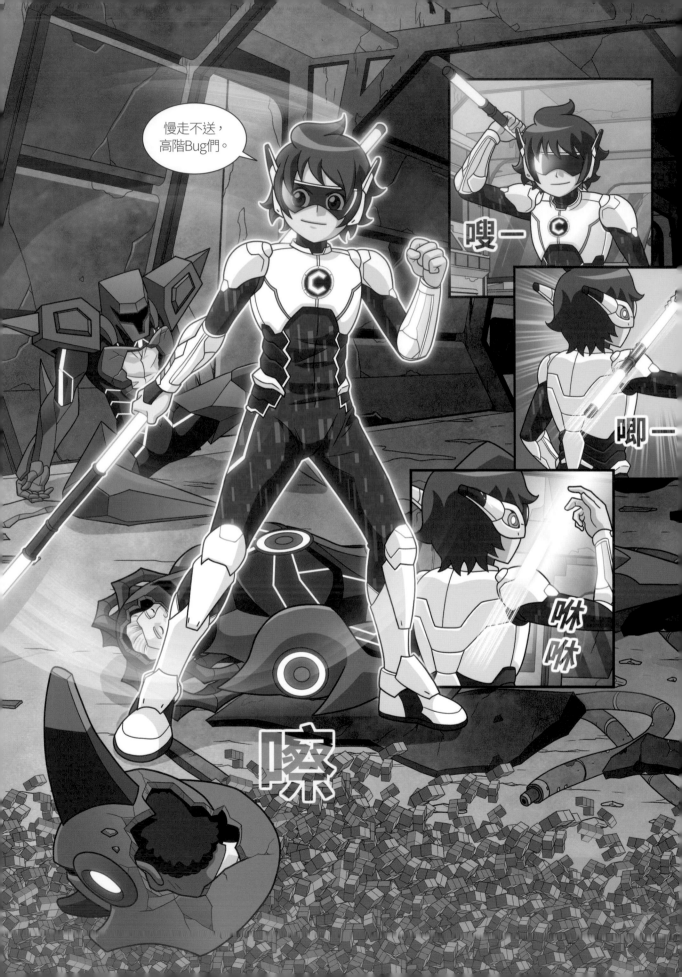

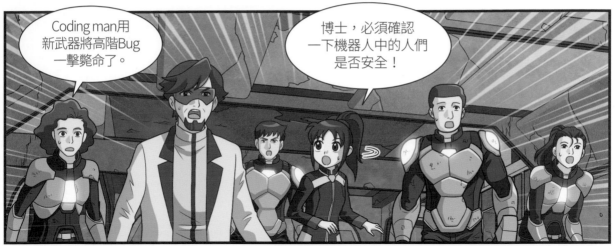

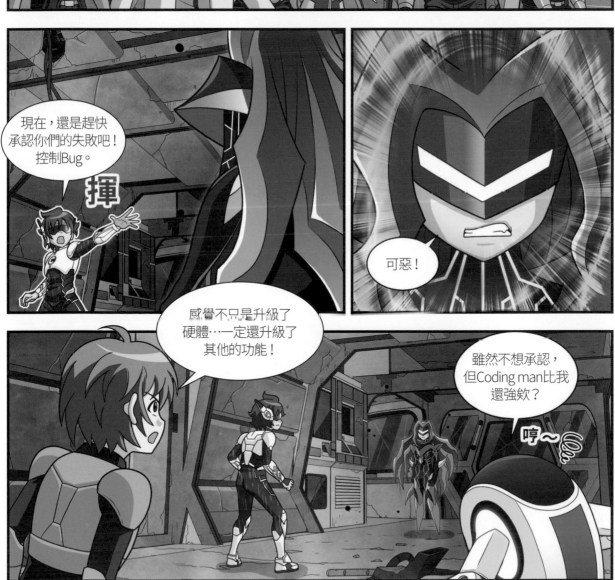

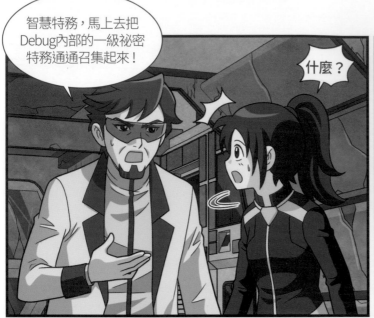

智慧特務，馬上去把
Debug內部的一級祕密
特務通通召集起來！

什麼？

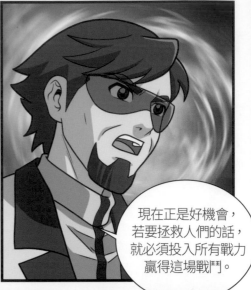

現在正是好機會，
若要拯救人們的話，
就必須投入所有戰力
贏得這場戰鬥。

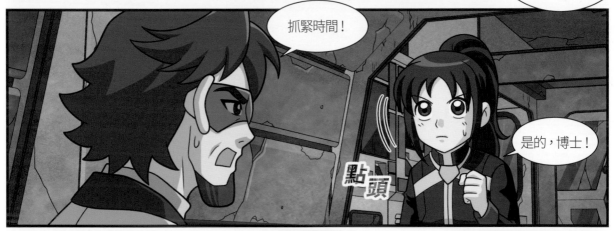

抓緊時間！

點頭

是的，博士！

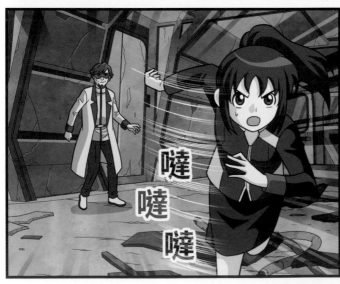

噠
噠
噠

轉

噠
噠
噠

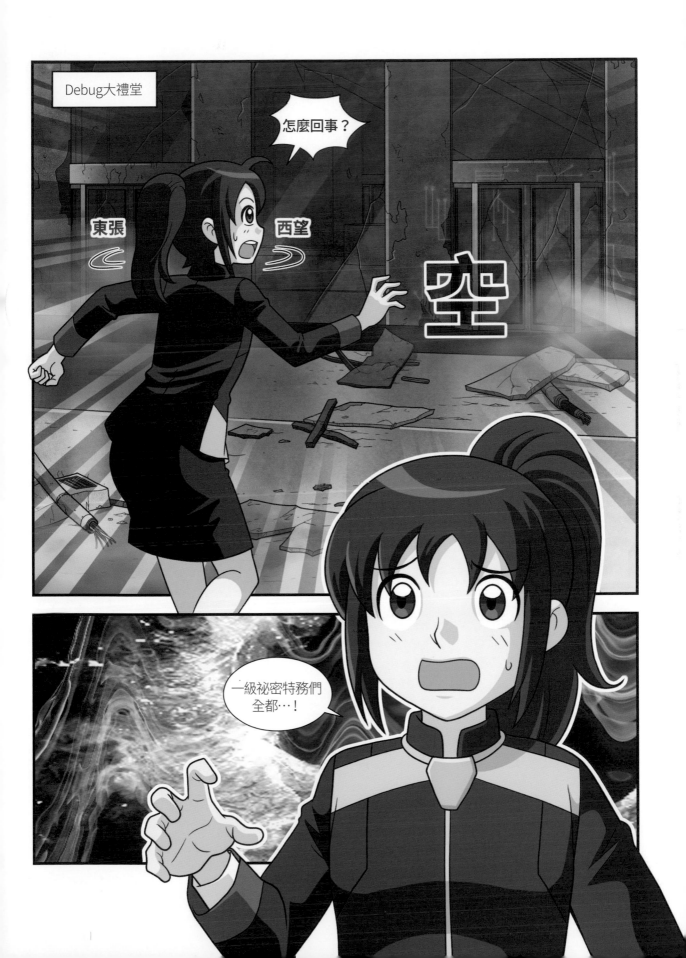

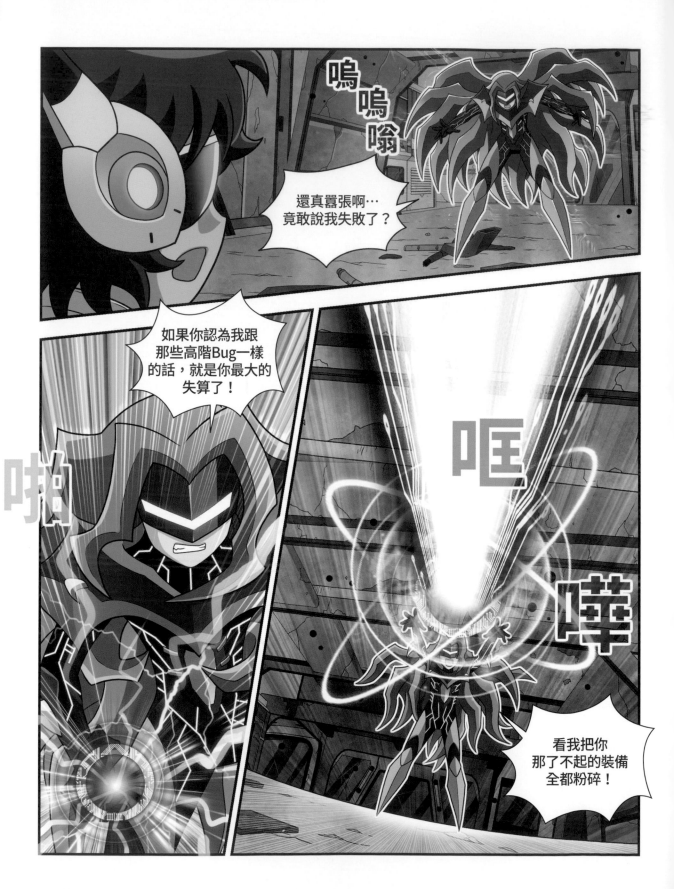

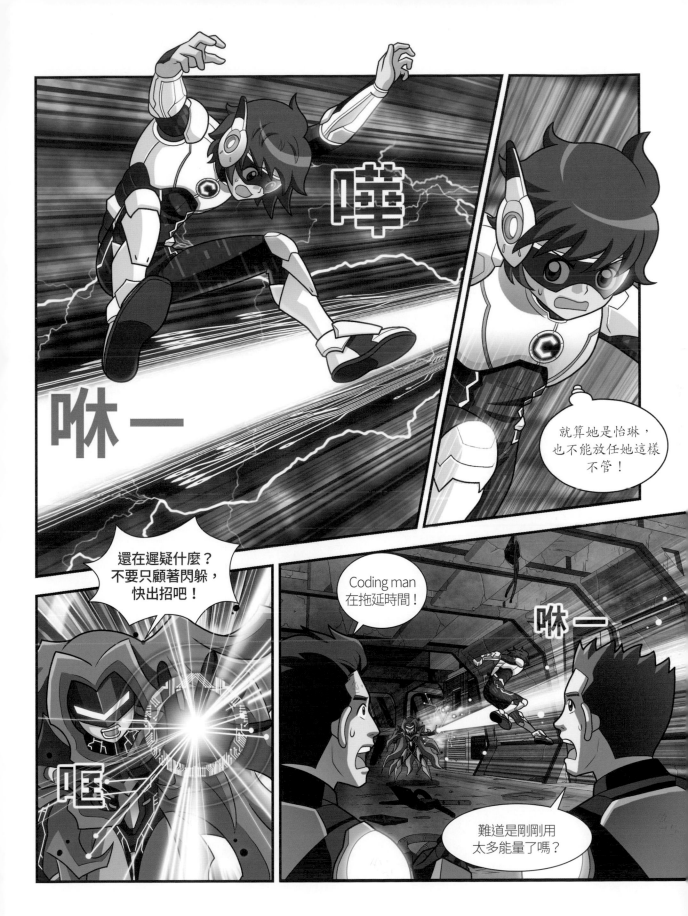

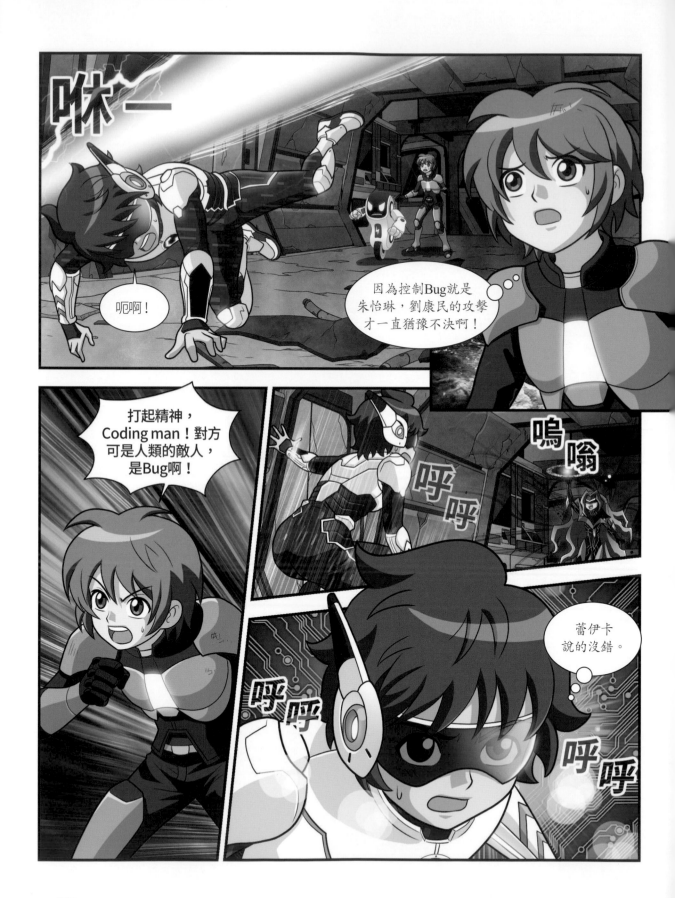

啾—

呃啊！

因為控制Bug就是
朱怡琳，劉康民的攻擊
才一直猶豫不決啊！

打起精神，
Coding man！對方
可是人類的敵人，
是Bug啊！

鳴嗡

呼呼

蕾伊卡
說的沒錯。

呼呼

呼呼

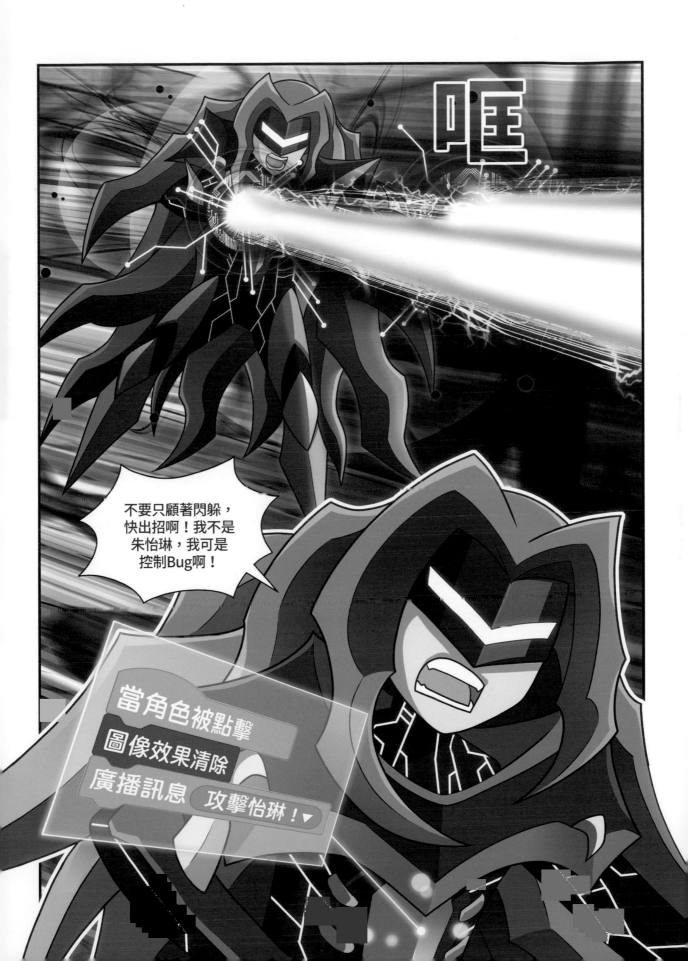

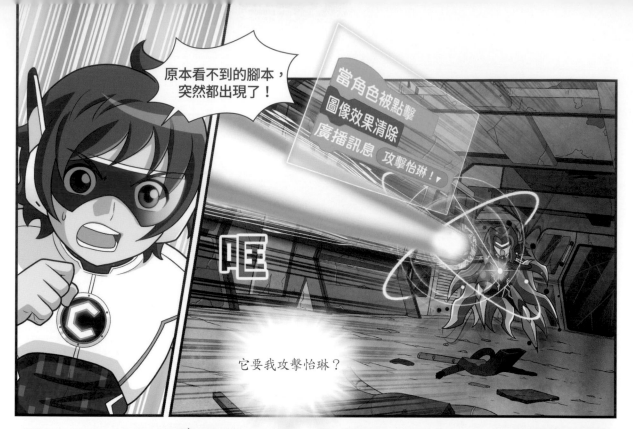

原本看不到的腳本，突然都出現了！

當角色被點擊
圖像效果清除
廣播訊息　攻擊怡琳！▶

哐

它要我攻擊怡琳？

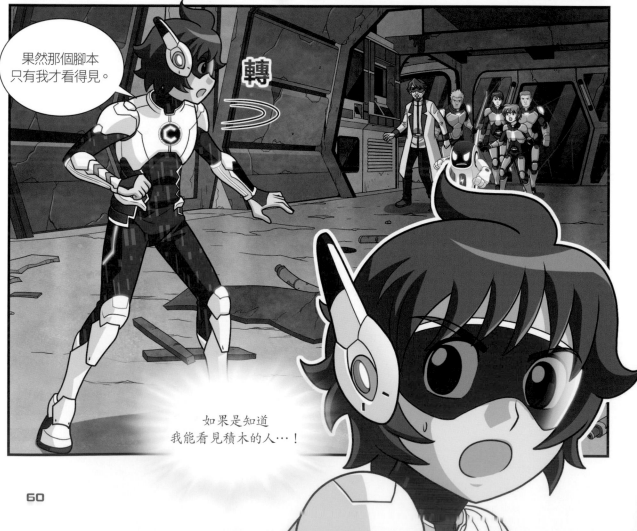

果然那個腳本只有我才看得見。

轉

如果是知道我能看見積木的人⋯！

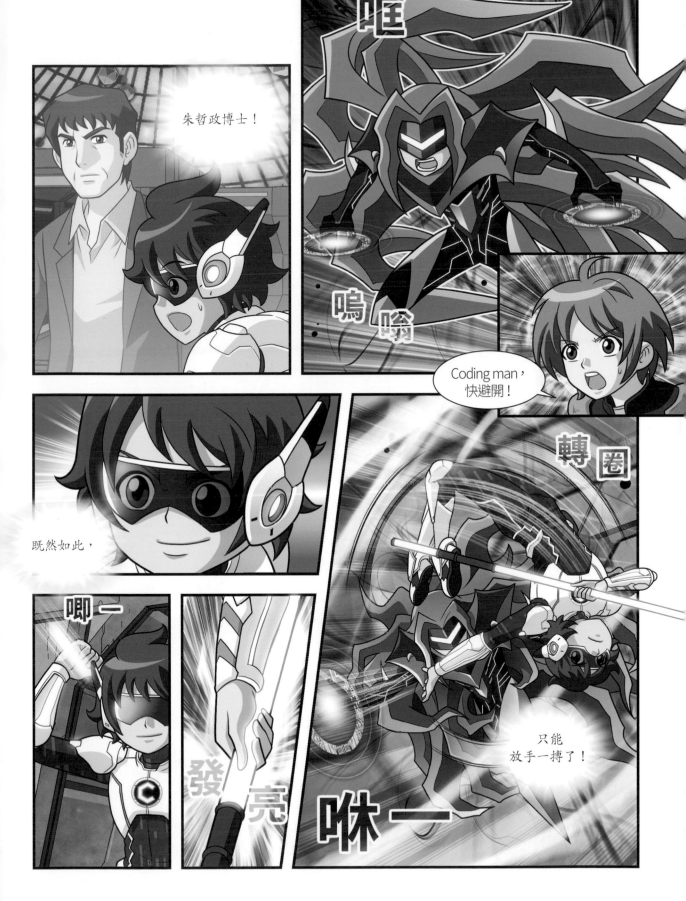

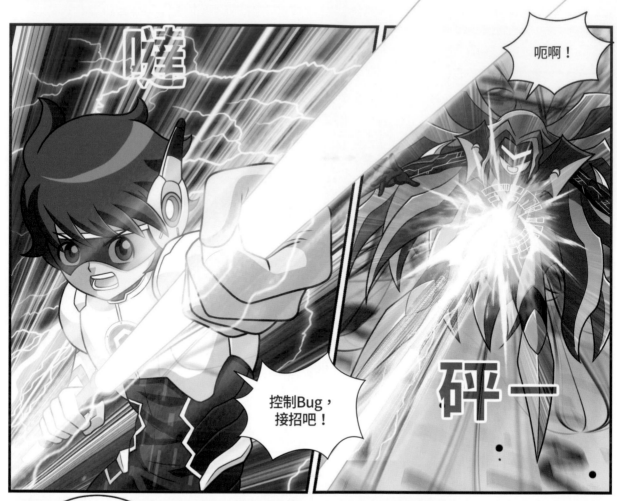

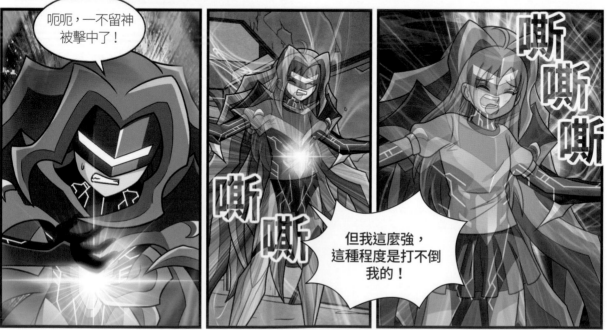

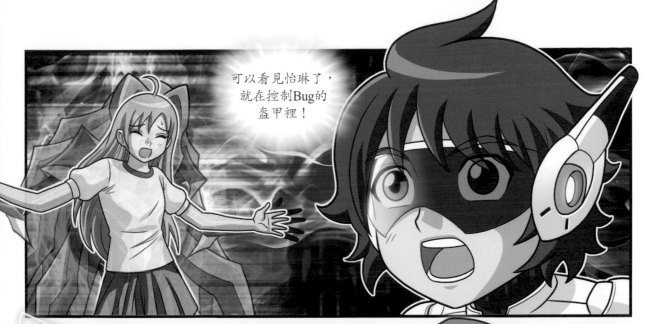

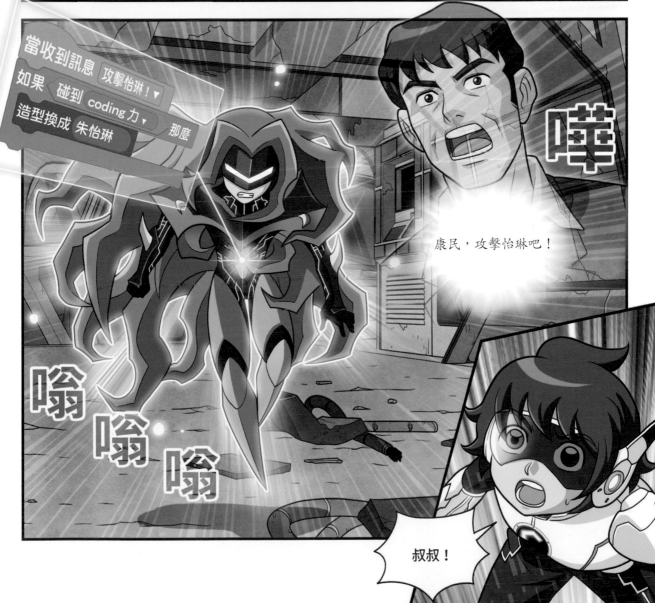

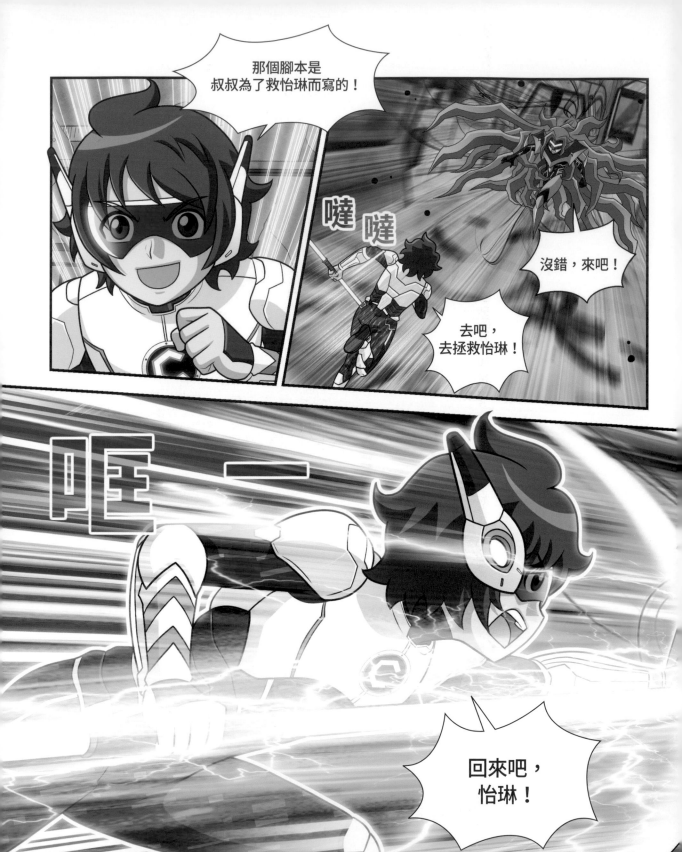

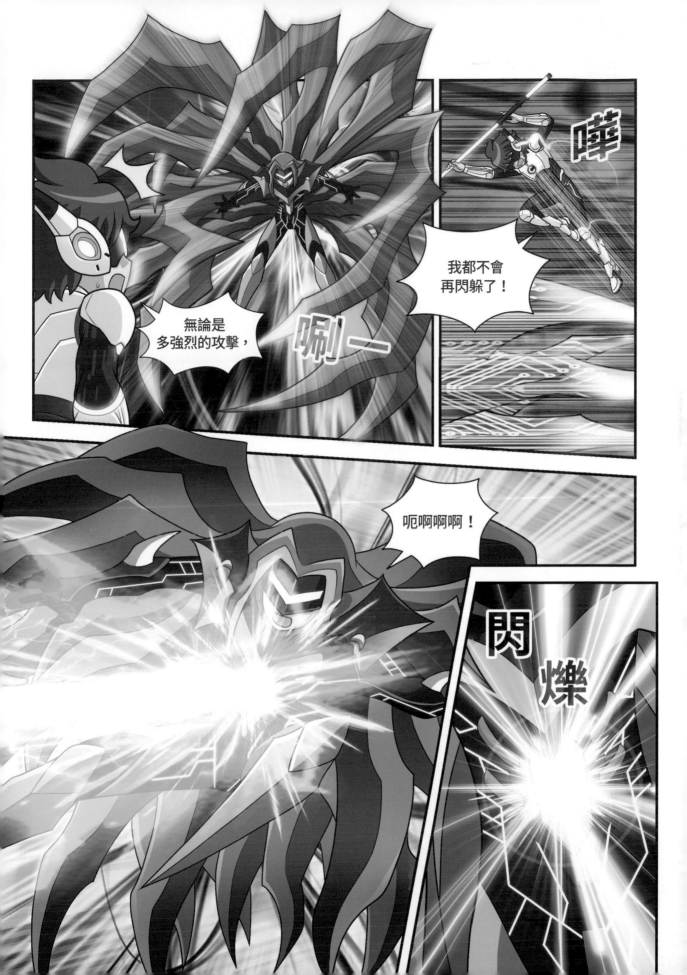

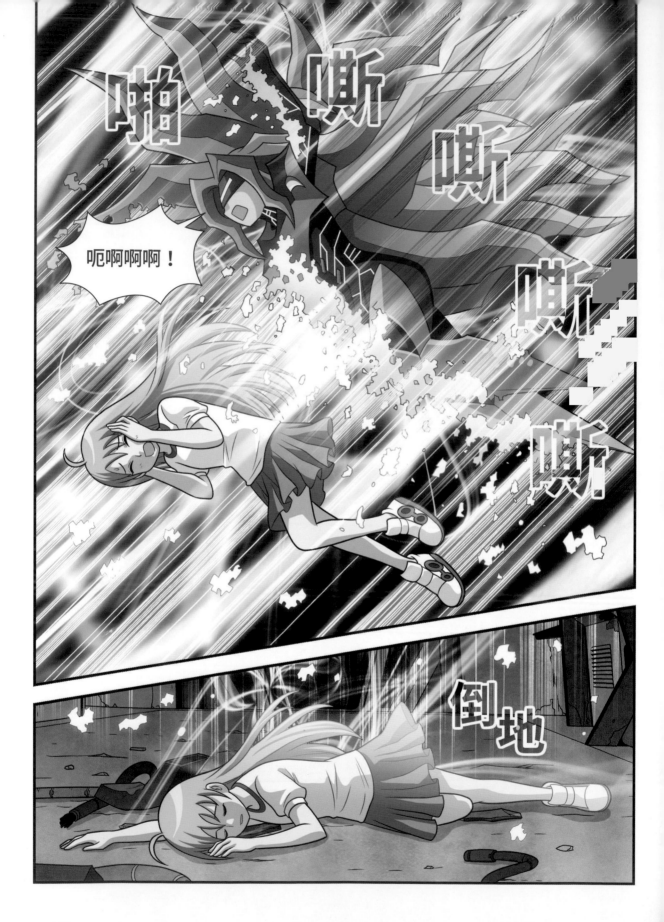

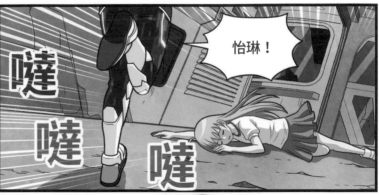

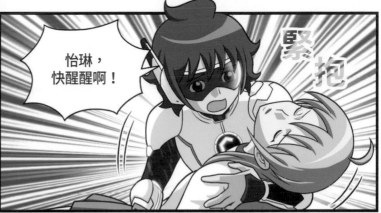

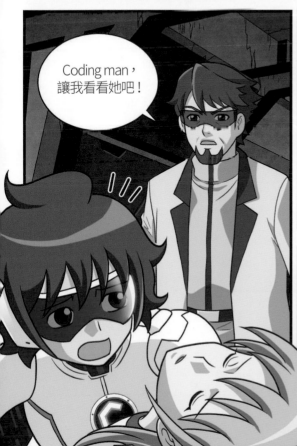

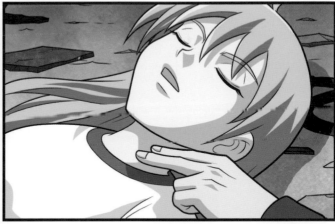

請不用擔心，怡琳小姐沒事。

你是說真的嗎？

博士，被困在高階Bug盔甲裡面的人們全都還活著！

大獲全勝呢，Coding man。

真的恭喜你。

謝謝大家。

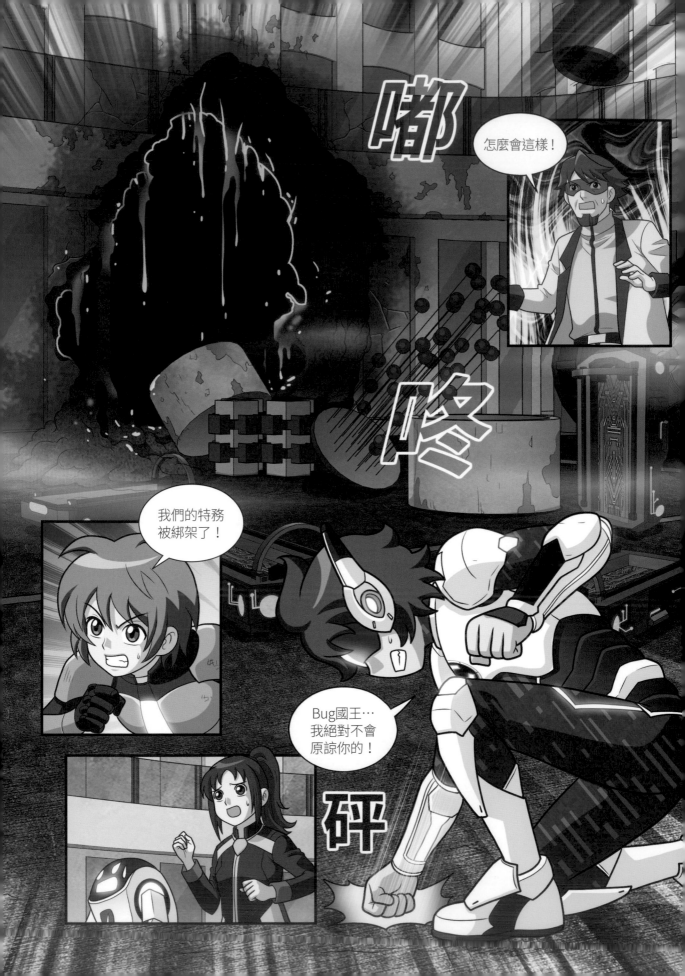

東京研究所

3

面對事實

「你說我就是控制Bug?」
找回原本樣貌的怡琳，
將要面對的現實，
讓她難以承受，備受折磨。

上週三，
Debug總部遭受
Bug們侵襲。

目前Debug正在接受
政府支援重整之中。

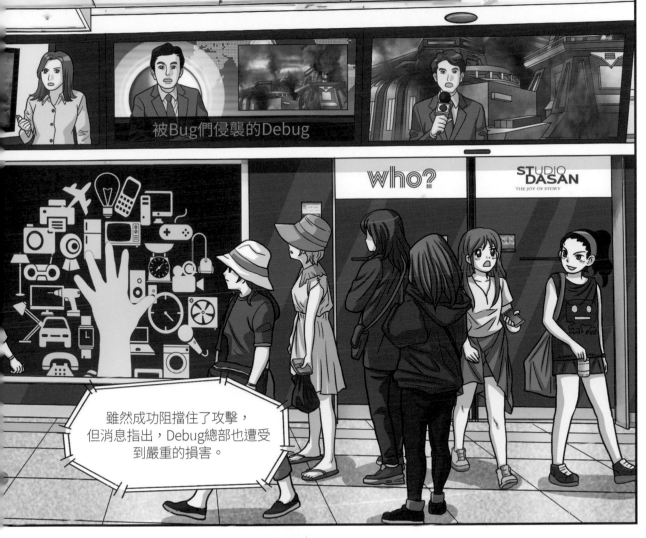

被Bug們侵襲的Debug

雖然成功阻擋住了攻擊，
但消息指出，Debug總部也遭受
到嚴重的損害。

同時我們得知，這次
能夠阻止Bug侵襲，
也歸功於Coding man
的幫助。

據說是Coding man
幫了Debug。

不愧是
Coding man！

電視臺攝影棚

各位觀眾大家好，
我是主持人金石經，

今天討論的主題是
「面臨存廢危機的Debug，
這樣下去好嗎？」

首先，讓我們來
聽聽主張廢止Debug
的反方意見吧？

大家應該都知道，
因為這次Bug的侵襲，
市民遭受巨大的損失。

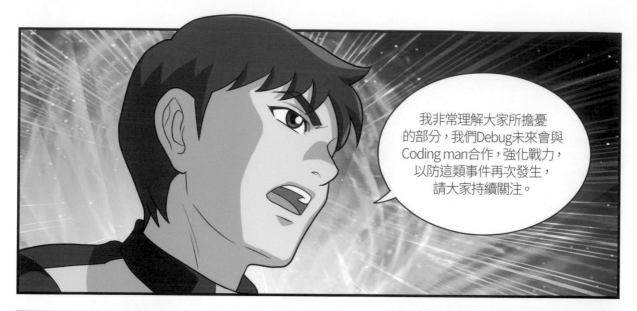

我非常理解大家所擔憂的部分，我們Debug未來會與Coding man合作，強化戰力，以防這類事件再次發生，請大家持續關注。

要跟Coding man合作？

連Debug都被Bug攻擊…看來問題真的很嚴重啊！

就是說啊，再這樣下去就糟了。

康民，
你有什麼想法？

那個…

爸爸我覺得Debug
對抗Bug總是無力反擊，
實在難以相信他們。

就算不是
Debug，換做
是其他人也
無計可施啊！

猛

然

噠 噠 噠 噠

爸爸根本就搞不清
楚狀況…

那孩子
是怎麼了？

別管他，看起來
應該是青春期
到了吧！

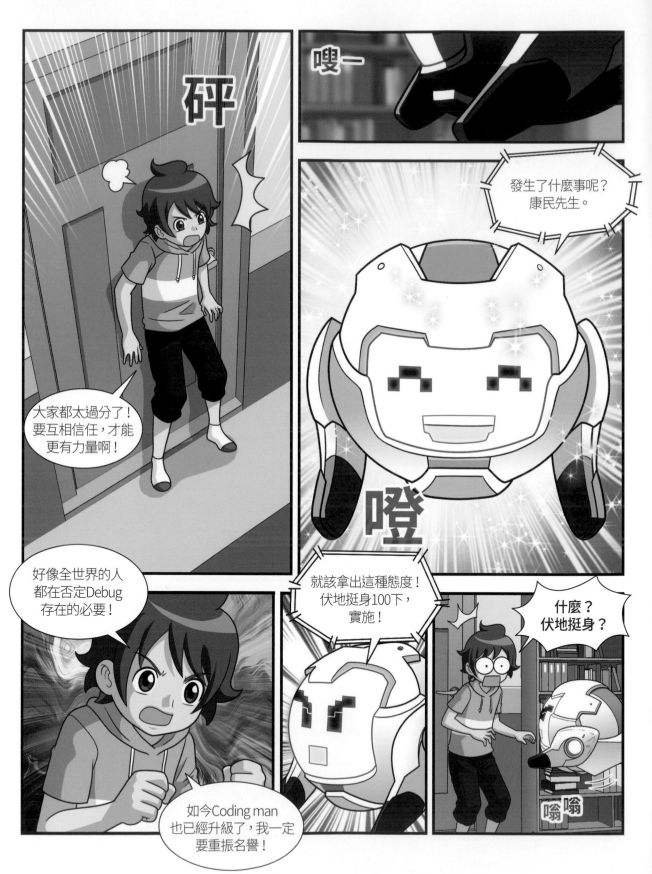

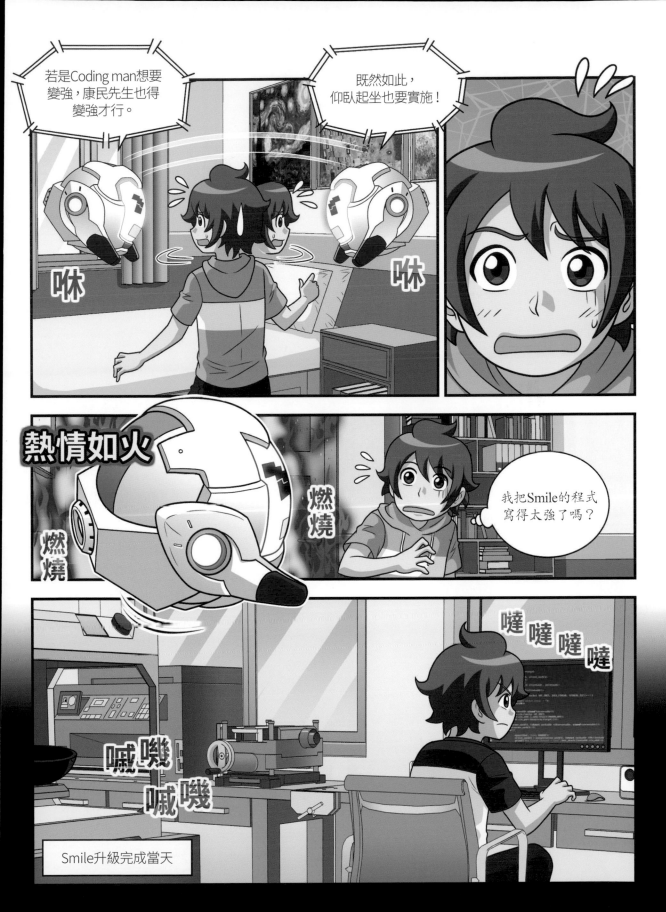

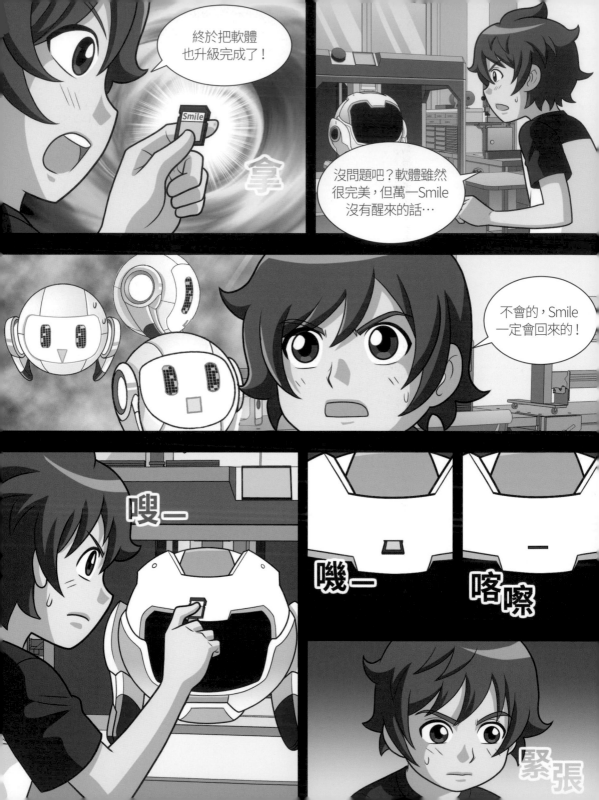

站著發呆幹什麼？
先從伏地挺身開始…

鈴鈴鈴

嗡嗡

有電話！
等一下～

鈴鈴

喂？

劉康民，
你現在在幹嘛？

我現在跟宥彩、
泰俊在一起，
你也快出來吧！

現在？

怒火

驚 嚇

啊，知道了，
我這就過去！

偷 偷

摸 摸

我接下來要做的是Coding man服裝顏色的藍色史萊姆。

大家知道嗎？在我們製作史萊姆的時候，Debug總部也正在修復中。

嗚哇～

加油加油！

Coding man會守護我們的！

謝謝大家，今天一起玩史萊姆之後，也請到我的Vlog為Coding man和Debug加油喔！

不覺得吳德熙真的很帥嗎？

我還想說為什麼特地找我們來史萊姆咖啡店玩…

他是原本就知道吳德熙會來，才找我們來的吧？

各位，再見囉～

Coding man的顏色做做看！

德熙姊姊，請稍等一下！

嚇

我…我叫景植，我每天都會去看姊姊的頻道。

哎呀，景植，很高興見到你！

雖然是我朋友，還是覺得好丟臉啊～

原來你們在這裡啊？

哇，幹嘛叫這家伙來啊！

煥希沒來嗎？

嗯，煥希不知道怎麼了，聯絡不上。

也聯絡不到怡琳～

啊…

打個招呼吧！這位是人氣Vlog 吳德熙姊姊！

你好啊？

啊，妳好嗎？

但是，我們在哪見過面嗎？

轉

我不太…

是怡琳！

鈴鈴鈴鈴

快接！

怡琳

按

宥彩，抱歉沒接到電話，我最近身體不舒服，所以人在醫院。

什麼？

我們去探病吧！

不用來沒關係～
我們之後再
聯絡吧！

好，妳保重，
要趕快好起來。

…

我連怡琳身體不舒服
都不知道，還跑來
史萊姆咖啡店玩…

嗚哇～

冷靜點，
隊長～

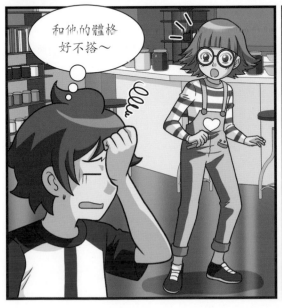

和他的體格
好不搭～

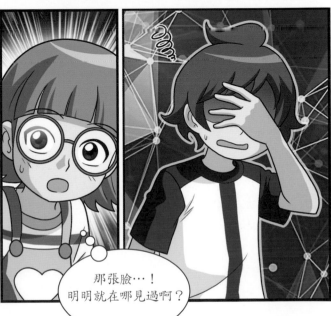

那張臉…！
明明就在哪見過啊？

Debug總部

這裡是哪裡？

妳醒了嗎？

文博士？

唧——

頭痛

91

失去記憶的期間，妳被Bug綁架了，在那之後也發生了很多事情。

漫畫中的觀念　演算法是包含程序、方法與指令，藉以正確地指出該怎麼做能夠解決特定問題，將處理內容與處理順序具體說明的集合。

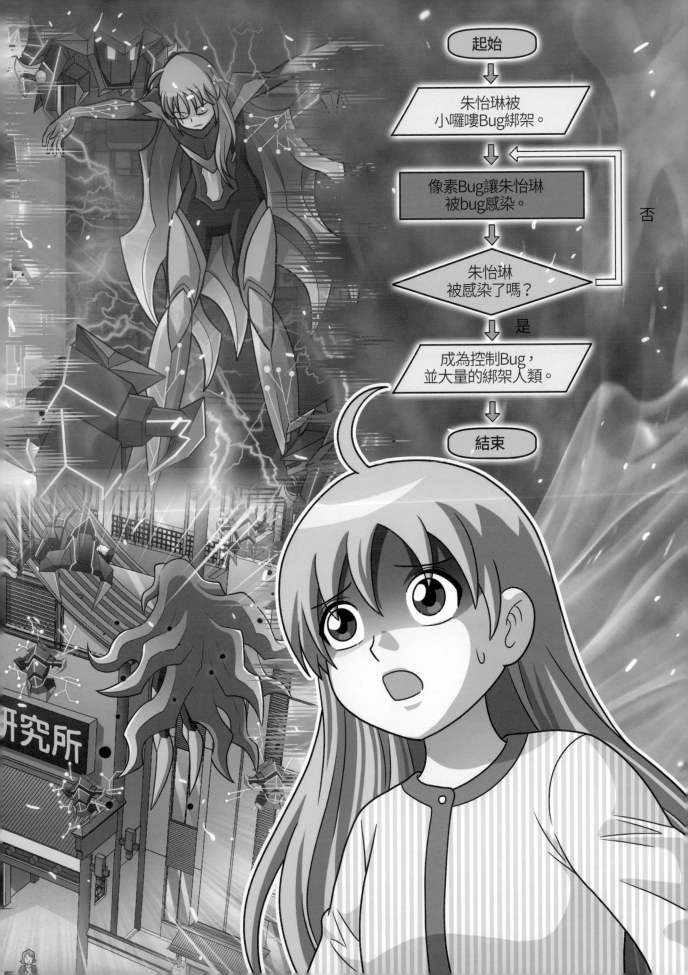

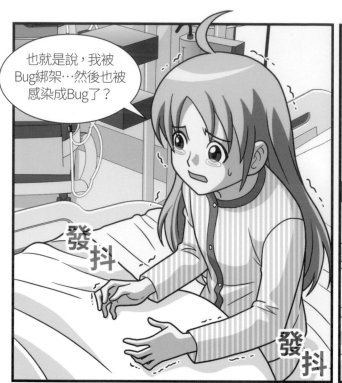

也就是說，我被Bug綁架…然後也被感染成Bug了？

發抖

發抖

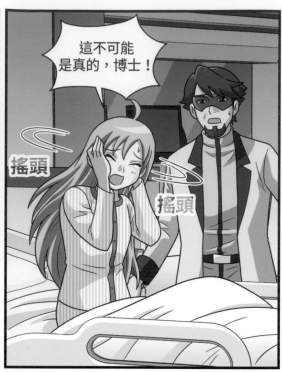

這不可能是真的，博士！

搖頭

搖頭

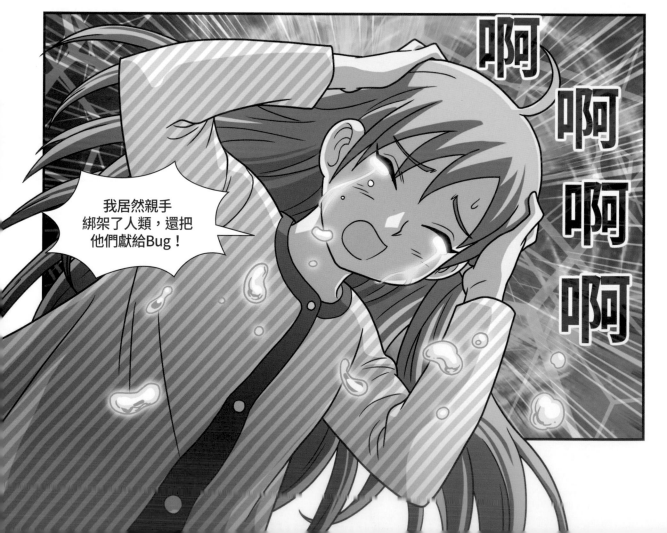

我居然親手綁架了人類，還把他們獻給Bug！

啊

啊

啊

啊

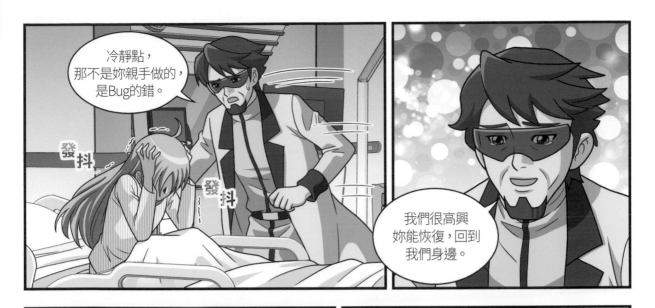

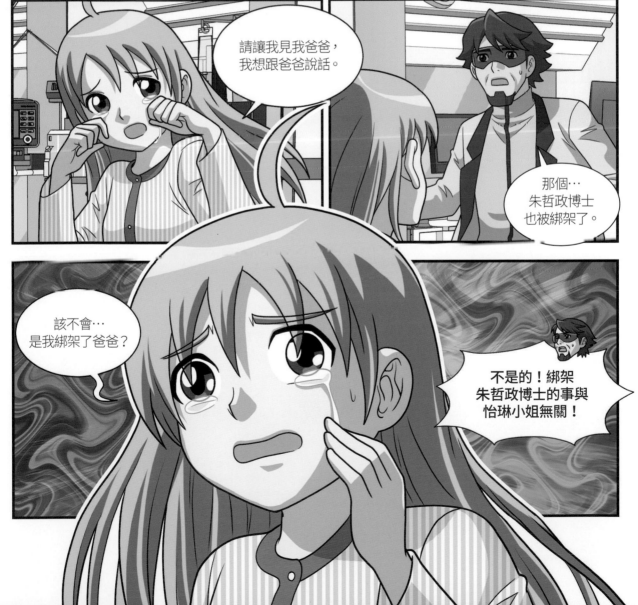

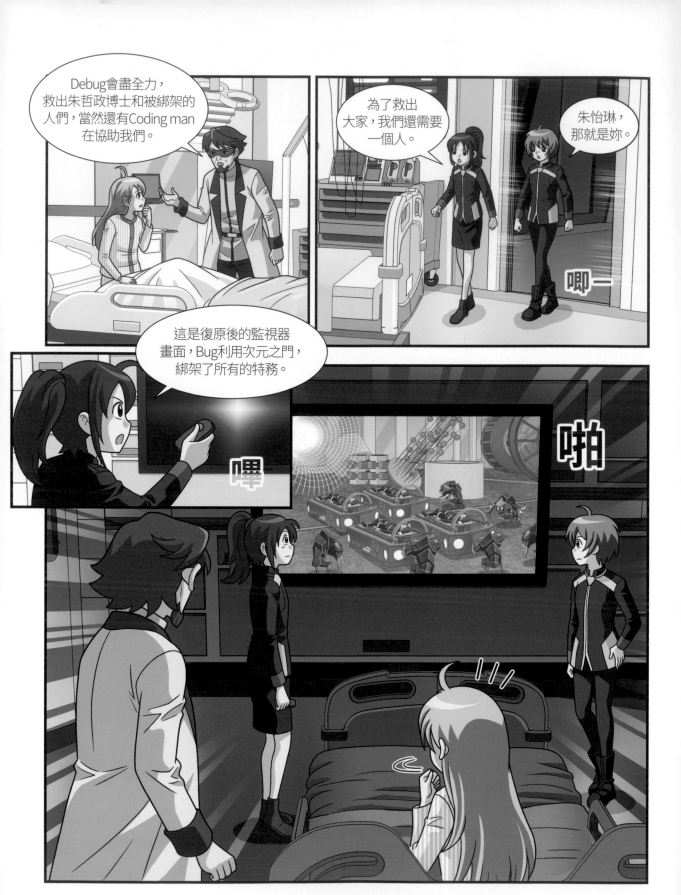

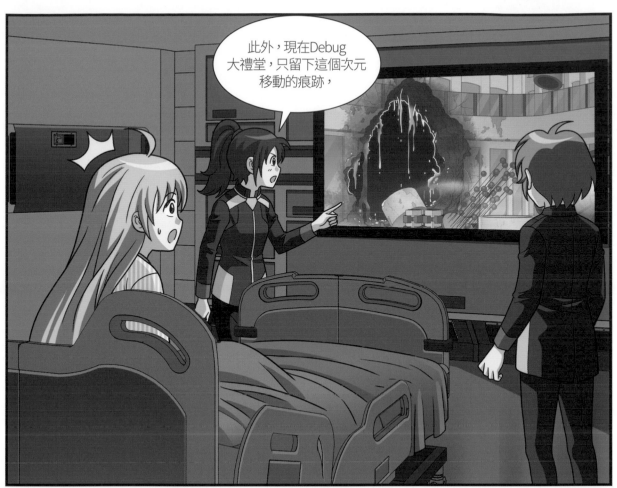

此外，現在Debug
大禮堂，只留下這個次元
移動的痕跡，

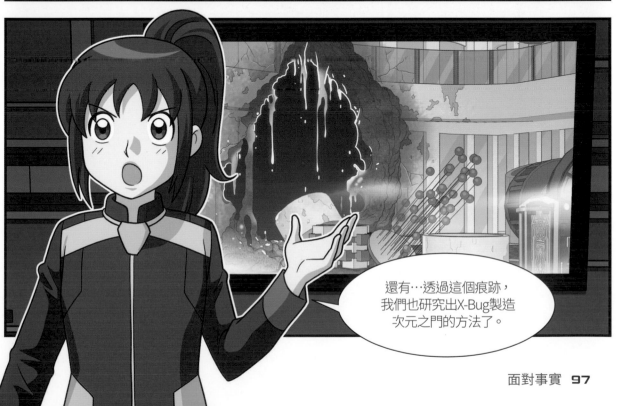

還有…透過這個痕跡，
我們也研究出X-Bug製造
次元之門的方法了。

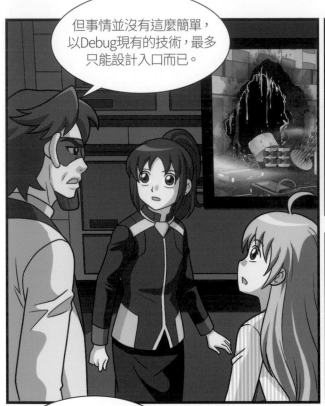

但事情並沒有這麼簡單，以Debug現有的技術，最多只能設計入口而已。

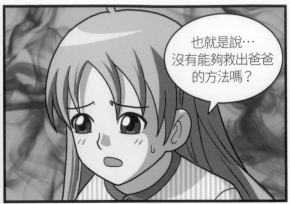

也就是說…沒有能夠救出爸爸的方法嗎？

所以我們才需要怡琳小姐的幫忙。

在妳失去記憶的期間，妳曾經在Bug王國和人類世界之間往來移動很多次，

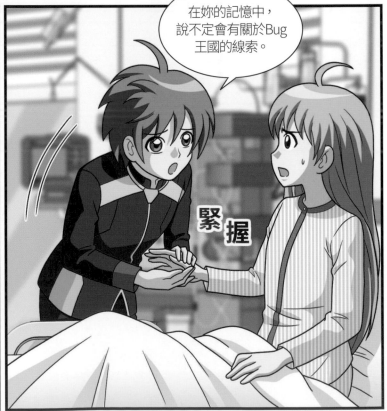

在妳的記憶中，說不定會有關於Bug王國的線索。

緊握

不，我幫不上忙，一點記憶都沒有，我還能做什麼！

越是困難的時候，越要堅強起來啊！除了一起努力之外，我們沒有其他方法了。

嗚 嗚

不只要救朱哲政博士，我們還得拯救那些被綁架的人才行！

別再說了。

博士！

妳才剛清醒，我們就提出這麼無理的要求，剛剛聽到的事就當作沒聽到吧！

都是因为我被bug感染才害了人類。

抬

抓緊

接受催眠就可以吧？

嗯，我們就從這個方法開始試看看吧！

好。

Bug國王的陰謀

不只是綁架了Debug的特務，
X-Bug還讓Bug王國誕生了新的區域，
隨著時間流逝，Bug王國的發展也越來越強大⋯

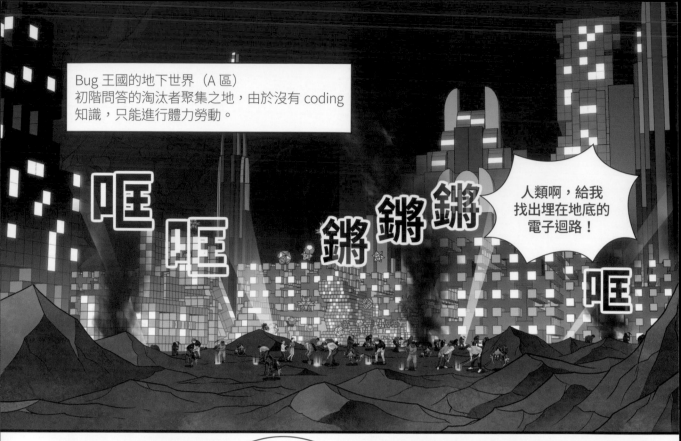

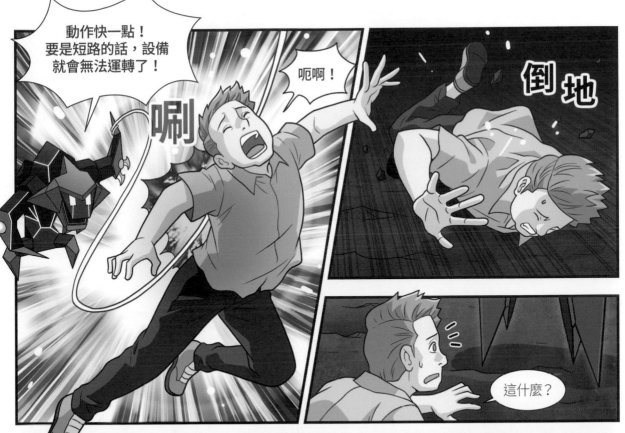

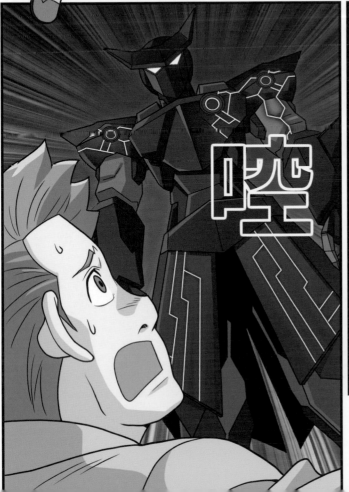

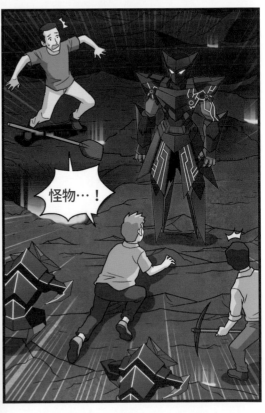

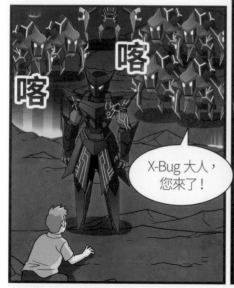

喀
喀

X-Bug 大人，
您來了！

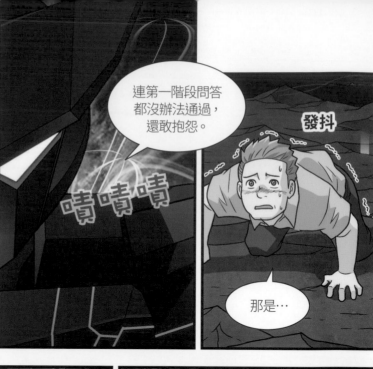

連第一階段問答
都沒辦法通過，
還敢抱怨。

嘖嘖嘖

發抖

那是…

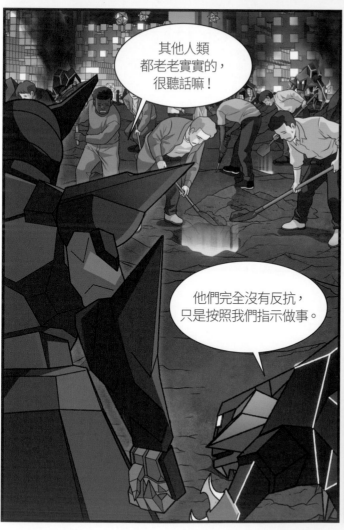

其他人類
都老老實實的，
很聽話嘛！

他們完全沒有反抗，
只是按照我們指示做事。

讓他們繼續工作，
別讓培養高階 Bug 的
過程發生問題！

是！

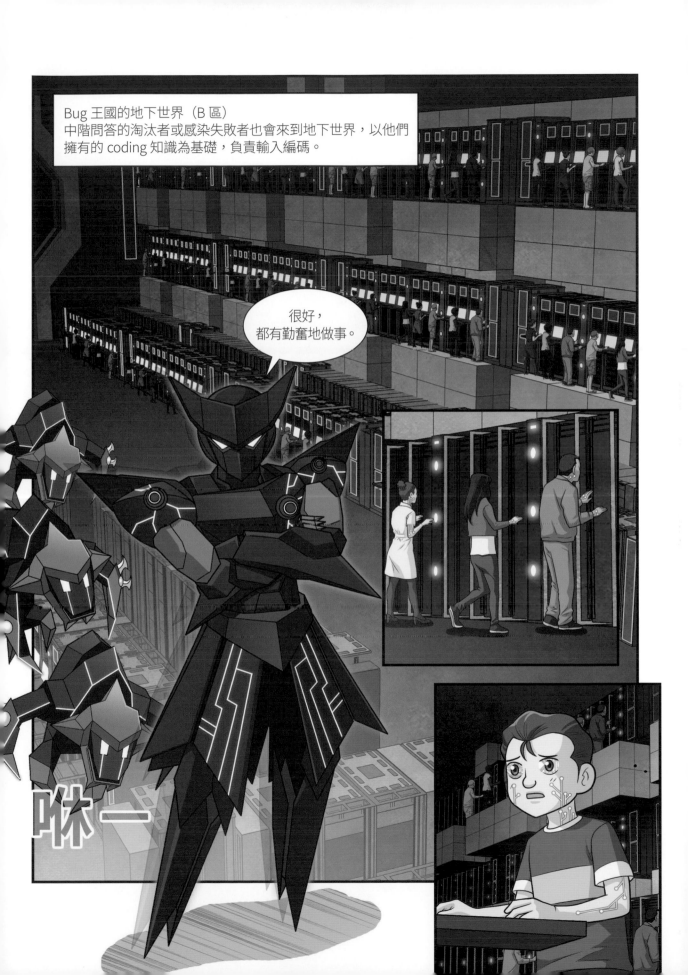

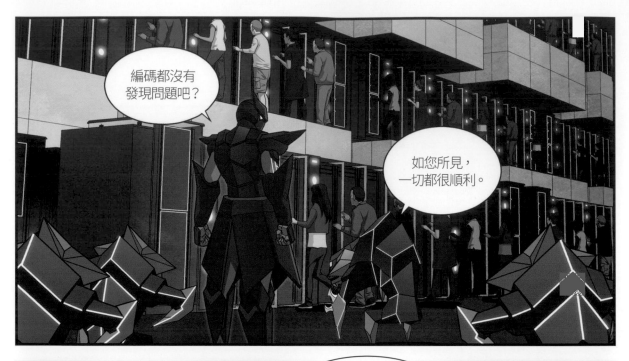

編碼都沒有發現問題吧？

如您所見，一切都很順利。

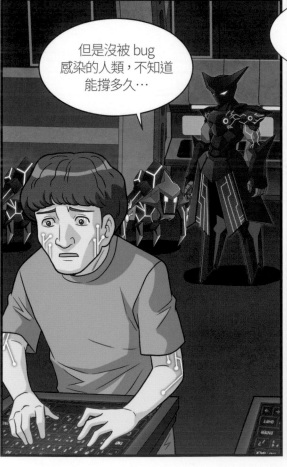

但是沒被 bug 感染的人類，不知道能撐多久…

我正在研究是否有東西能夠成為努力工作的動力。

轉

哼！

系統運轉

咻—

人類這種生物，只要看到別人比自己過得更好，就會產生嫉妒心理。

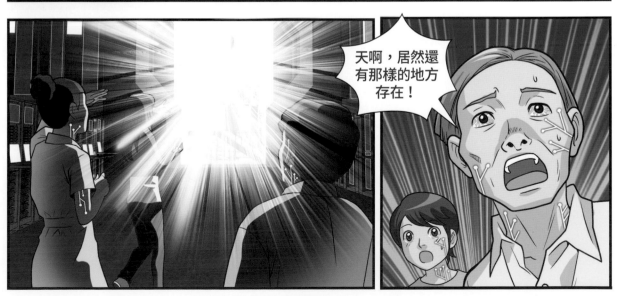

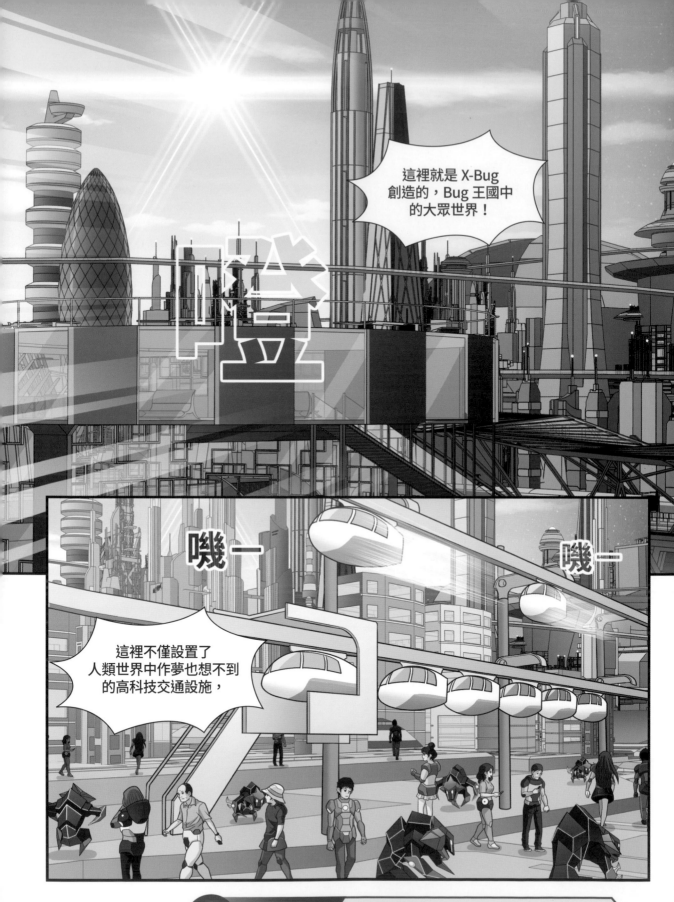

這裡就是 X-Bug
創造的，Bug 王國中
的大眾世界！

這裡不僅設置了
人類世界中作夢也想不到
的高科技交通設施，

漫畫中的觀念

在超連結區之中，有著我們所夢想的未來
交通工具，到 170 頁了解一下吧！

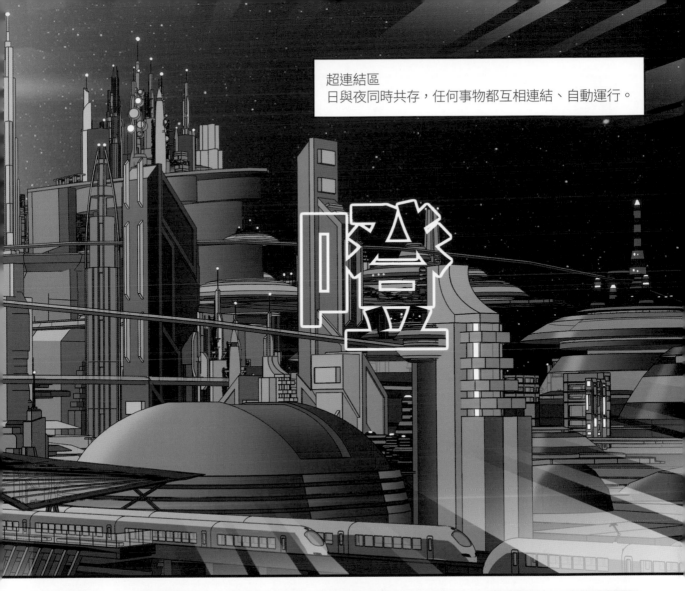

超連結區
日與夜同時共存，任何事物都互相連結、自動運行。

嗒

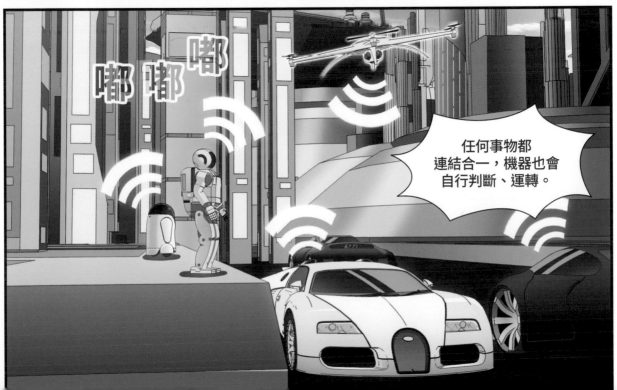

嘟 嘟 嘟

任何事物都
連結合一，機器也會
自行判斷、運轉。

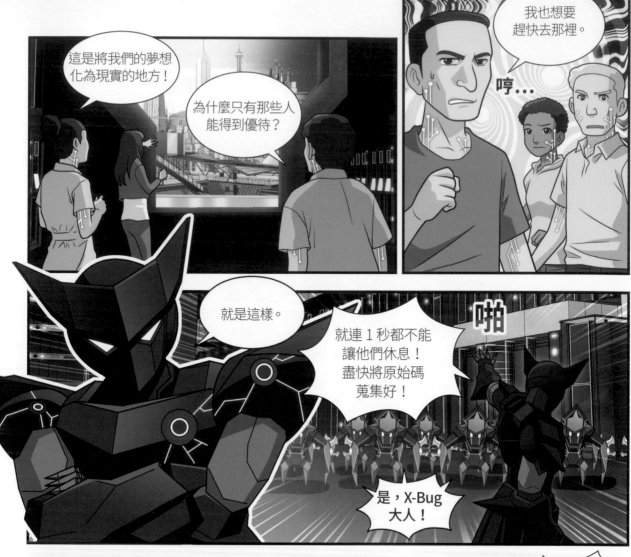

 漫畫中的觀念　原始碼是指軟體中使用的所有編碼，意指將程式語言轉換成電腦可以理解的形式表現。

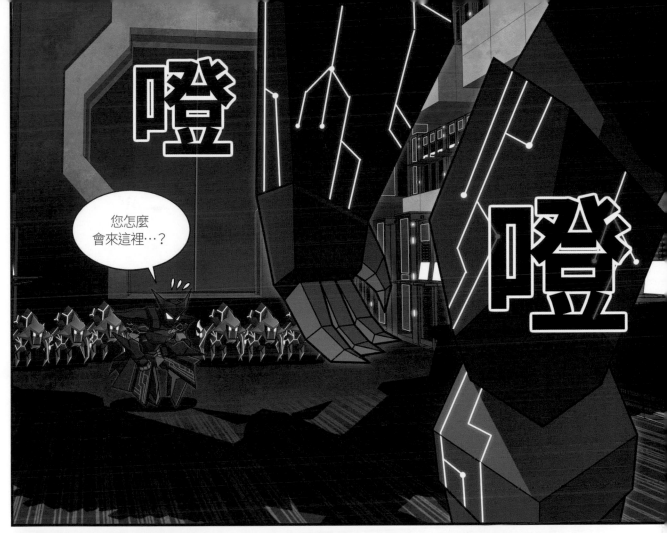

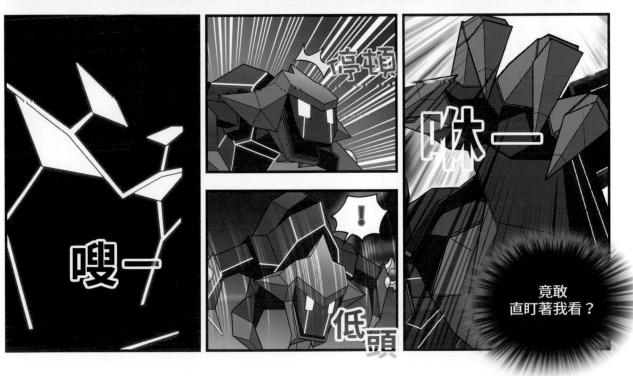

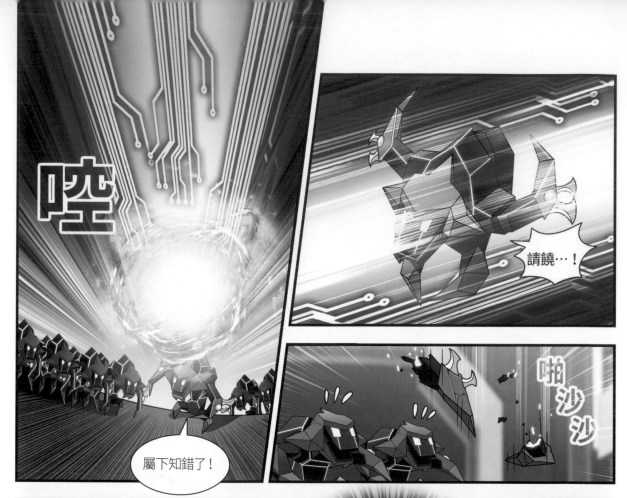

哐

請饒…！

屬下知錯了！

啪沙沙

我來是為了表揚
正在建設新區域的你，
不用害怕。

Bug 國王大人，
難道是出了
什麼問題嗎？

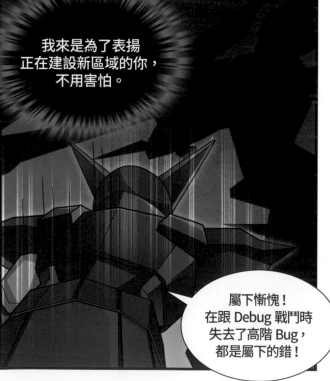

屬下慚愧！
在跟 Debug 戰鬥時
失去了高階 Bug，
都是屬下的錯！

不過是個高階 Bug 而已，再製造就行了，

是，屬下謹記在心。

將來要花更多的心力，在 Bug 王國的擴張上！

但是…為什麼放著朱哲政不管？

什麼？

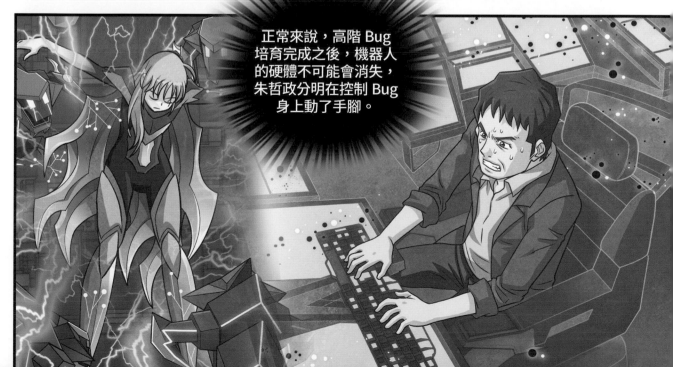

正常來說，高階 Bug 培育完成之後，機器人的硬體不可能會消失，朱哲政分明在控制 Bug 身上動了手腳。

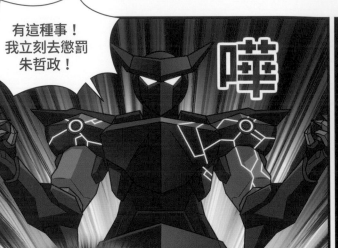

有這種事！我立刻去懲罰朱哲政！

嘩

不必了，那傢伙我會親自處理，

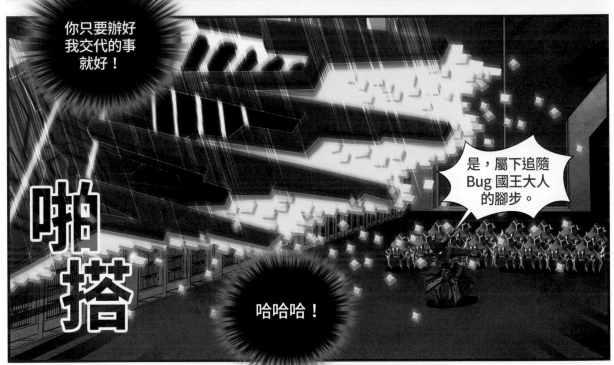

你只要辦好我交代的事就好！

啪搭

哈哈哈！

是，屬下追隨 Bug 國王大人的腳步。

高階 Bug 分解成功了！

高階 Bug 研究室
康民和 Debug 特務們正在開發高階機器人。

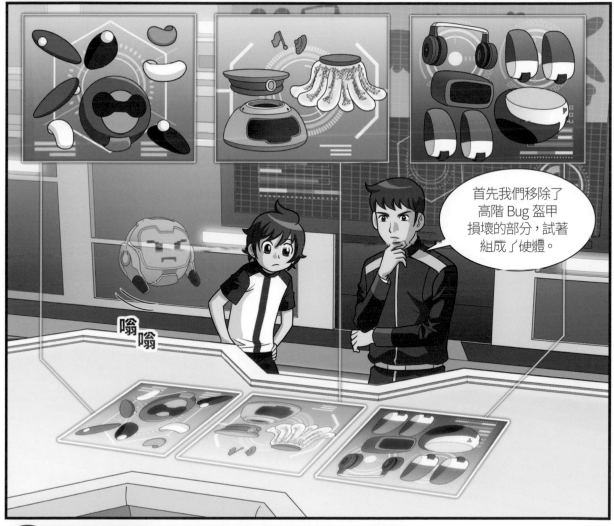

首先我們移除了
高階 Bug 盔甲
損壞的部分，試著
組成了硬體。

嗡嗡

Coding man
練習本

你曾經分解過機器人並看它是怎麼組成的嗎？
在 175 頁直接試著分解看看吧！

康民先生，必須思考硬體能不能支撐軟體，讓軟體具體呈現。

哎呀，這個機器人就是 Smile？

您好，我正是充滿熱情的 Smile！很高興認識您。

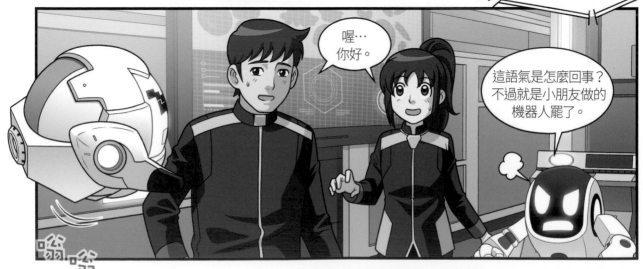

喔⋯你好。

這語氣是怎麼回事？不過就是小朋友做的機器人罷了。

你說什麼！
你有什麼意見嗎？

啪

跟小鬼頭吵架，只會
顯得我小氣，我這個可以
自我學習的動作機器人，
絕對不做會被智慧特務
罵的事！

裝作

沒事

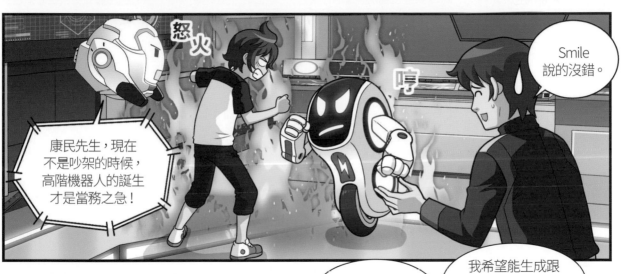

怒火

哼

康民先生，現在
不是吵架的時候，
高階機器人的誕生
才是當務之急！

Smile
說的沒錯。

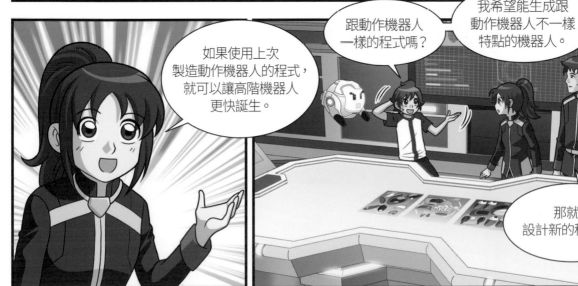

如果使用上次
製造動作機器人的程式，
就可以讓高階機器人
更快誕生。

跟動作機器人
一樣的程式嗎？

我希望能生成跟
動作機器人不一樣
特點的機器人。

那就得
設計新的程式了。

請看看這個。

嗶

唧—

雖然一樣是機器人的盔甲，但每個機器人活化的機能都不同。

噠噠噠　噠噠

我思考過我跟高階 Bug 戰鬥的情況，保留 Bug 原先擁有的特徵，

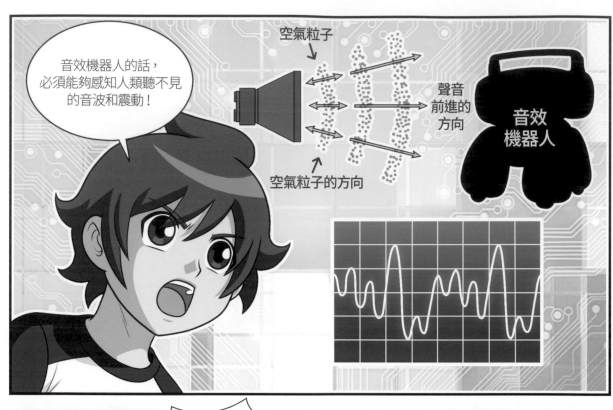

空氣粒子

聲音
前進的
方向

音效
機器人

空氣粒子的方向

音效機器人的話，
必須能夠感知人類聽不見
的音波和震動！

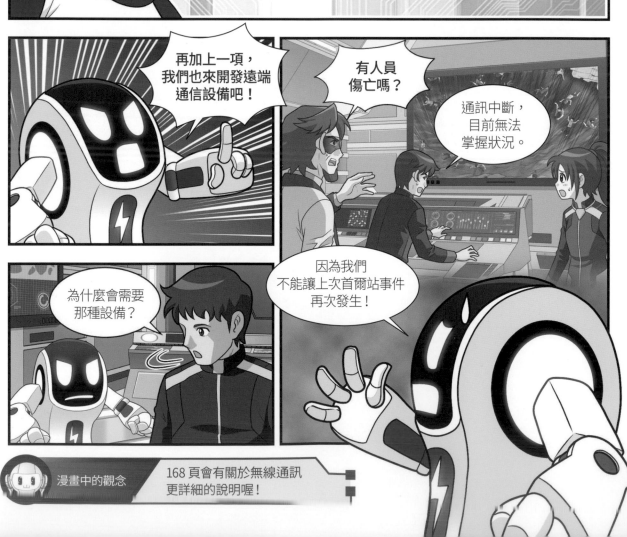

再加上一項，
我們也來開發遠端
通信設備吧！

有人員
傷亡嗎？

通訊中斷，
目前無法
掌握狀況。

為什麼會需要
那種設備？

因為我們
不能讓上次首爾站事件
再次發生！

漫畫中的觀念　　168 頁會有關於無線通訊
更詳細的說明喔！

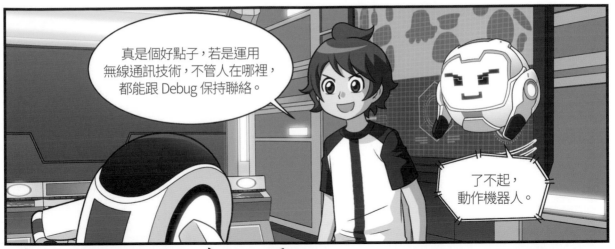

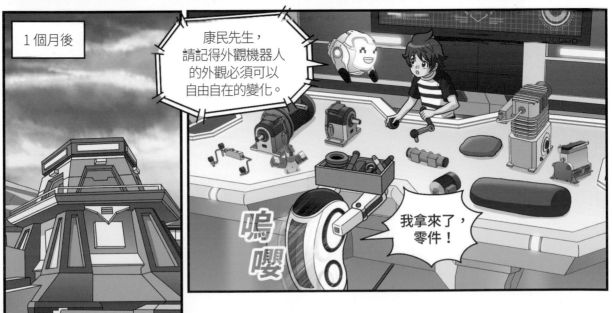

1個月以來都沒辦法休息，大家都累了，我要再加把勁才行。

輕 輕

請再等一下。

康民和 Debug 終於成功開發出高階機器人

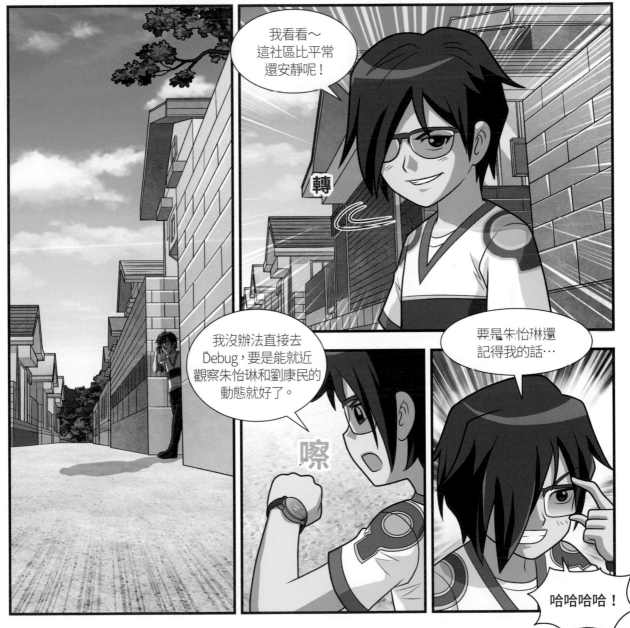

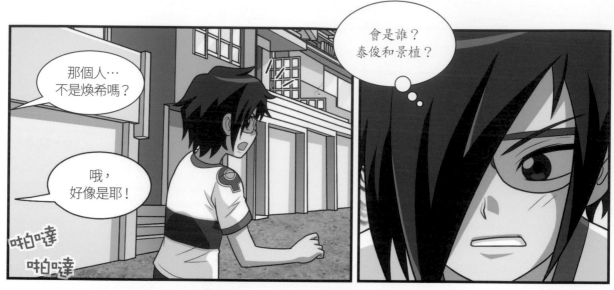

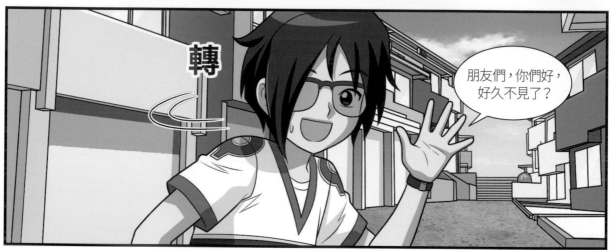

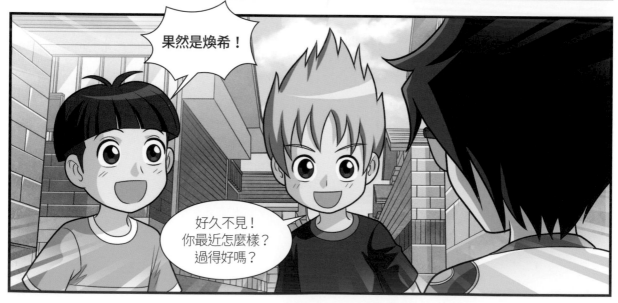

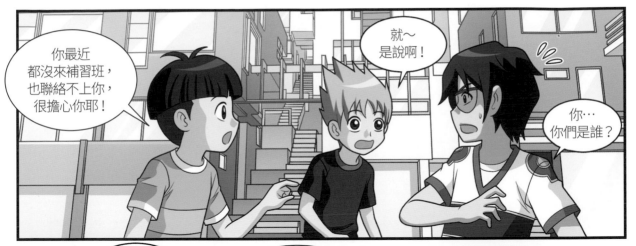

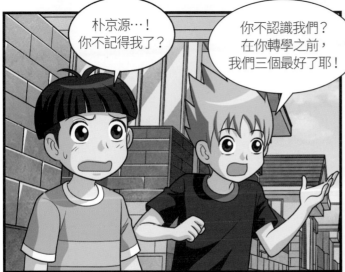

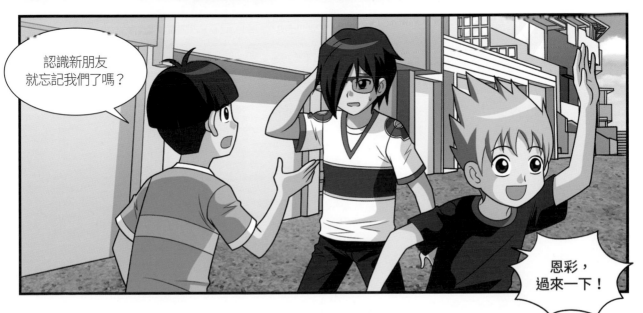

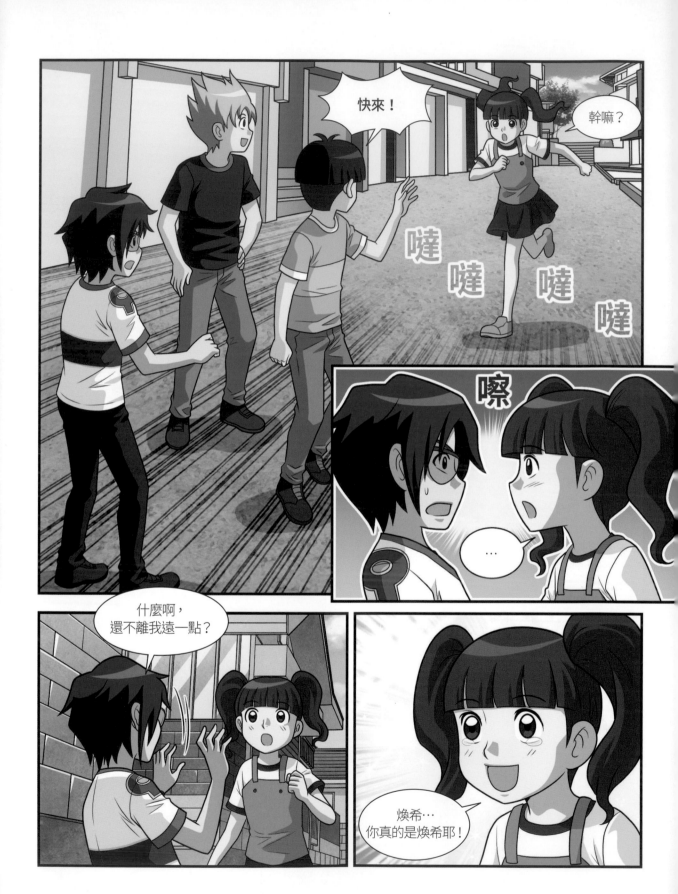

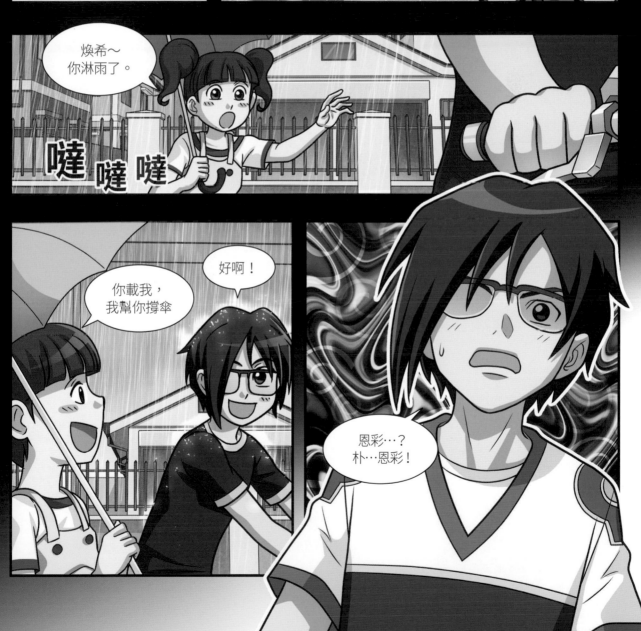

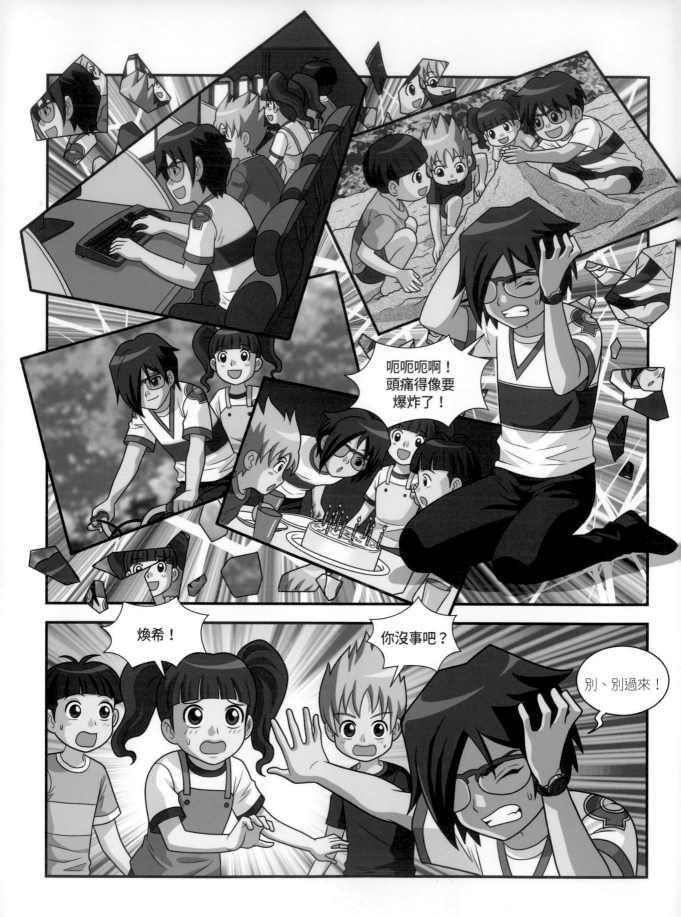

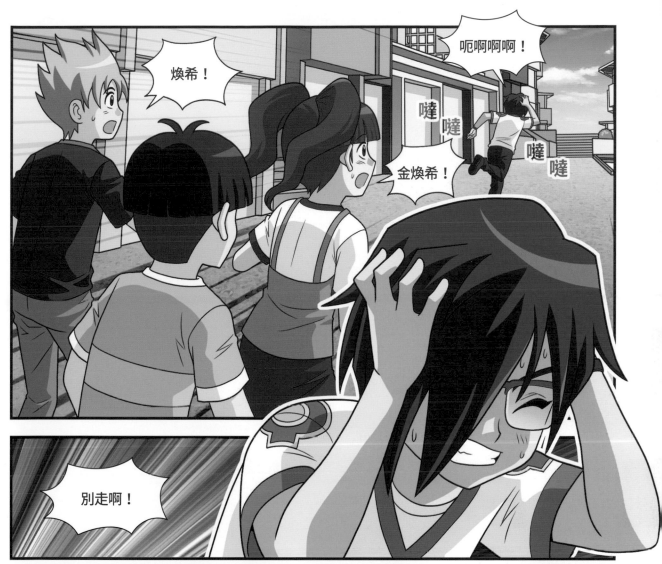

哐

嗞一

倒地

Bug 國王⋯

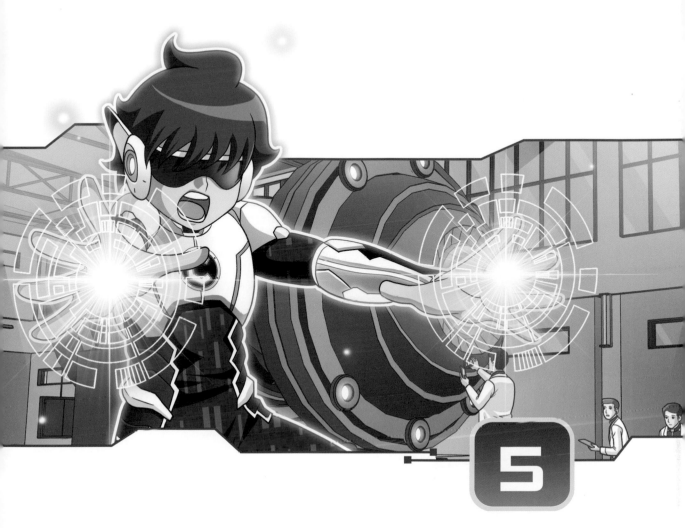

5

準備完成！

Coding man 和 Debug，
朝著同一個目標，向前邁進。

復健中心

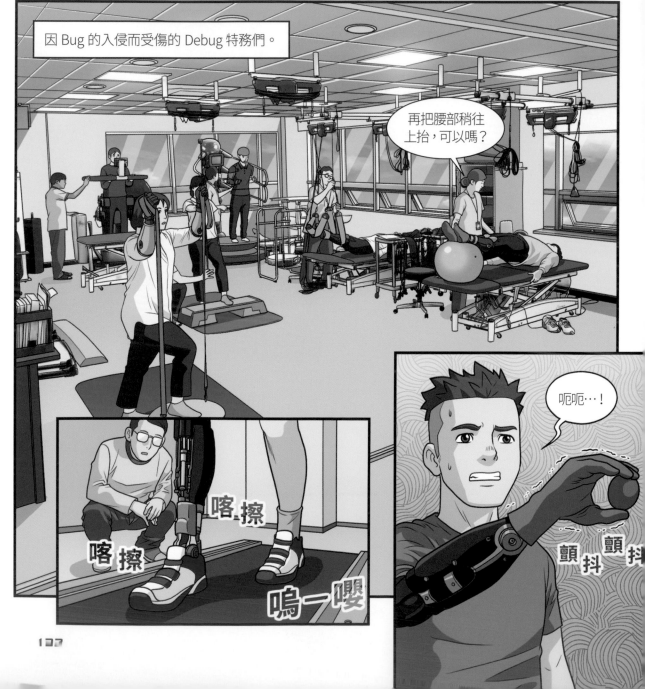

因 Bug 的入侵而受傷的 Debug 特務們。

再把腰部稍往上抬，可以嗎？

呃呃…！

喀擦

喀擦

嗚一嘰

顫抖 顫抖

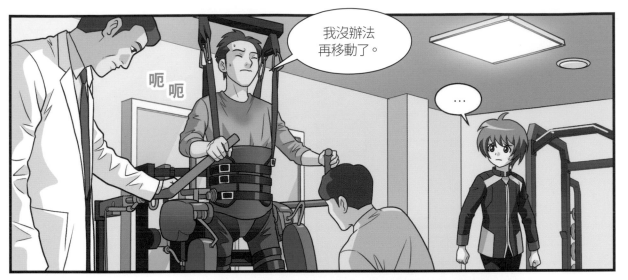

我沒辦法再移動了。

…

特務們都還好嗎？

目前…身體成為了生化人，他們還在適應這樣的自己。

* 肌電圖儀：感應身體運動的肌肉，產生電子波信號的儀器。

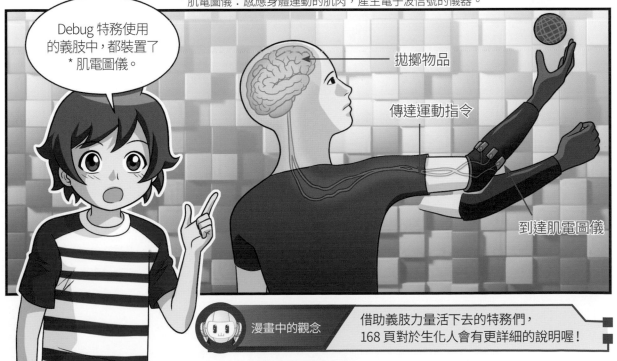

Debug 特務使用的義肢中，都裝置了 * 肌電圖儀。

拋擲物品

傳達運動指令

到達肌電圖儀

漫畫中的觀念

借助義肢力量活下去的特務們，168 頁對於生化人會有更詳細的說明喔！

雖然還需要訓練，才能像自己的身體般移動，但 Debug 特務一定可以辦到的。

劉康民…

升級了 Coding man 的裝備之後，在各方面也有所成長了啊！

轉

幹嘛盯著我看？

我、我哪有啊？

後退

嗶嗶

嗶嗶

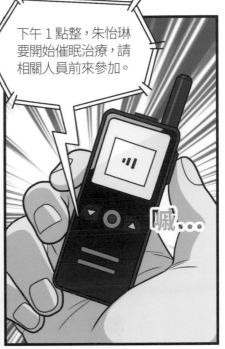

下午 1 點整，朱怡琳
要開始催眠治療，請
相關人員前來參加。

喊⋯

蕾伊卡，
一起過去吧！

點頭

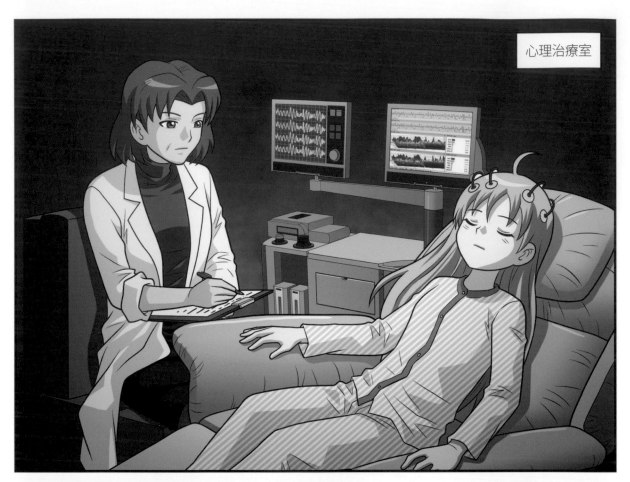

心理治療室

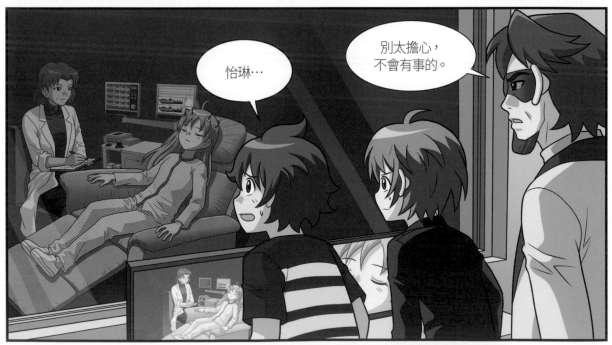

怡琳…

別太擔心，
不會有事的。

現在起妳將會找回所有記憶，我會問妳兩個問題，只要用「是」和「否」來作答就可以了。

好…

妳是因為被 bug 感染而變成高階 Bug 的嗎？

緊閉

是…

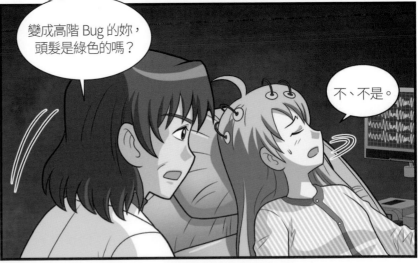

變成高階 Bug 的妳，頭髮是綠色的嗎？

不、不是。

漫畫中的觀念　辨識出真命題與假命題也是數據、資訊的一種類別，若想要進行程式設計就必須使用正確的資訊，不要忘記喔！

博士，催眠好像成功了！

悄 悄

點 頭

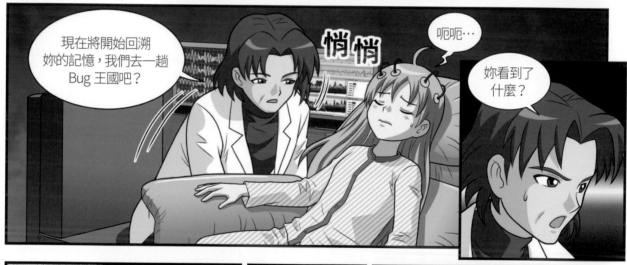

現在將開始回溯妳的記憶，我們去一趟 Bug 王國吧？

悄 悄

呃呃…

妳看到了什麼？

X-Bug 下了命令，要在人類世界…

呃呃！

不要！

搖

搖

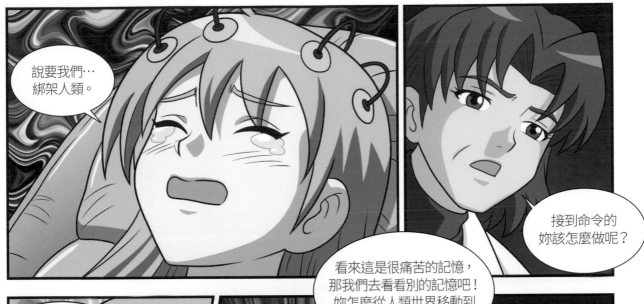

說要我們…
綁架人類。

接到命令的
妳該怎麼做呢？

看來這是很痛苦的記憶，
那我們去看看別的記憶吧！
妳怎麼從人類世界移動到
Bug 王國的呢？

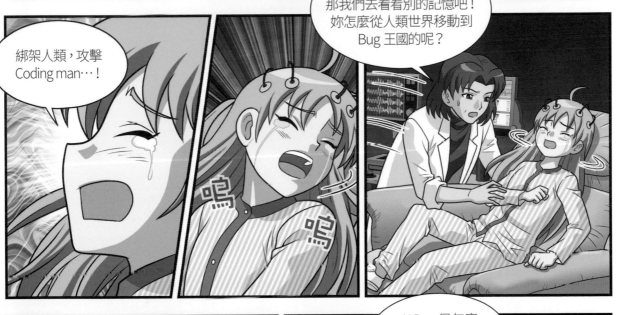

綁架人類，攻擊
Coding man…！

嗚

嗚

X-Bug 是怎麼
打開次元之門的？

呼呼

X-Bug 替我
打開了次元之門…

X-Bug
不管在哪裡…

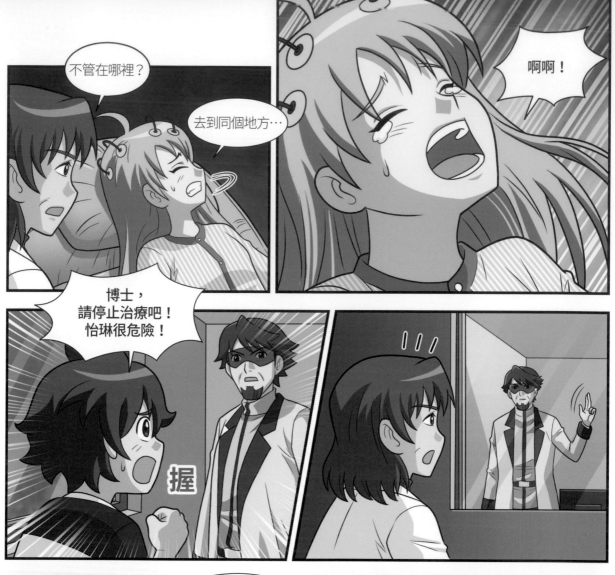

不管在哪裡？

去到同個地方…

啊啊！

博士，
請停止治療吧！
怡琳很危險！

握

好…現在我數到 3，
妳就會回來，
1…2…

3！

睜眼

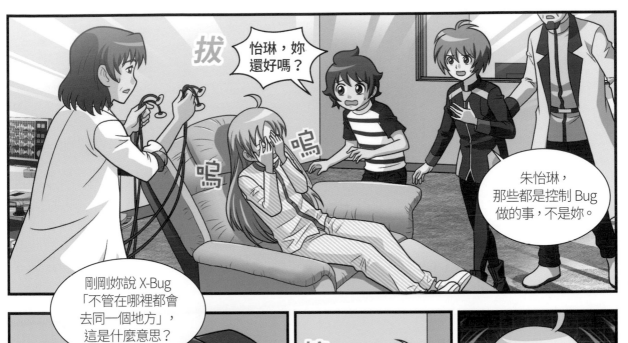

拔

怡琳，妳還好嗎？

嗚

嗚

嗚

朱怡琳，那些都是控制 Bug 做的事，不是妳。

剛剛妳說 X-Bug「不管在哪裡都會去同一個地方」，這是什麼意思？

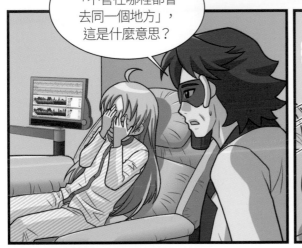

擦拭

那是…

從人類世界通過次元之門能到達的地方只有 Bug 王國…

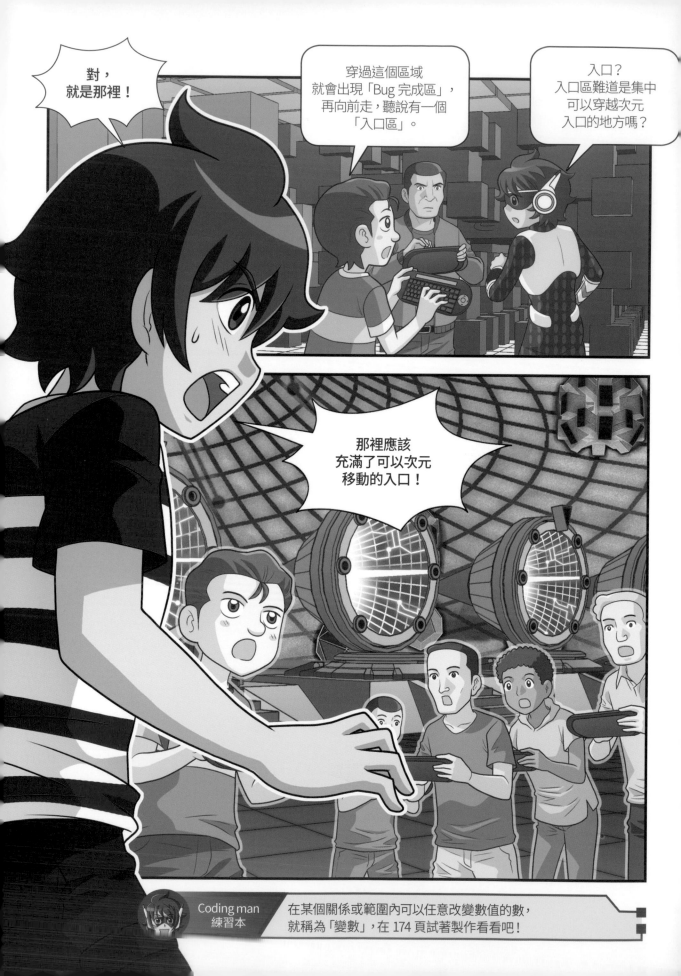

在某個關係或範圍內可以任意改變數值的數，
就稱為「變數」，在 174 頁試著製作看看吧！

博士，如果她所說的是入口區，那我知道在哪裡。

你是說真的嗎？

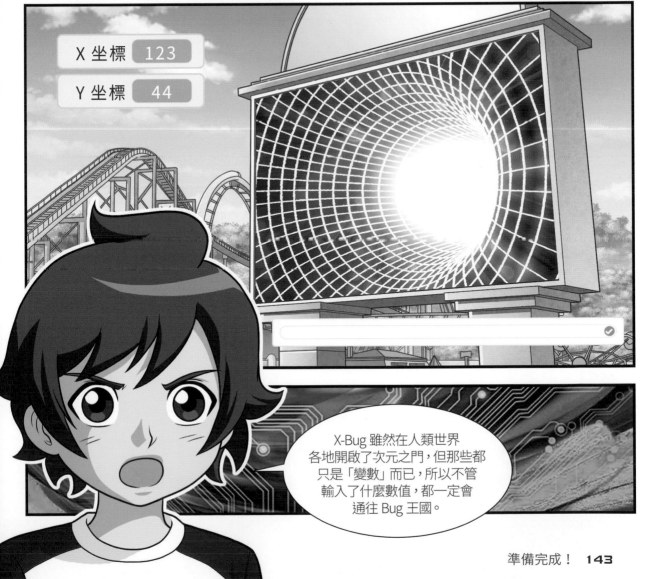

X 坐標 123

Y 坐標 44

X-Bug 雖然在人類世界各地開啟了次元之門，但那些都只是「變數」而已，所以不管輸入了什麼數值，都一定會通往 Bug 王國。

準備完成！

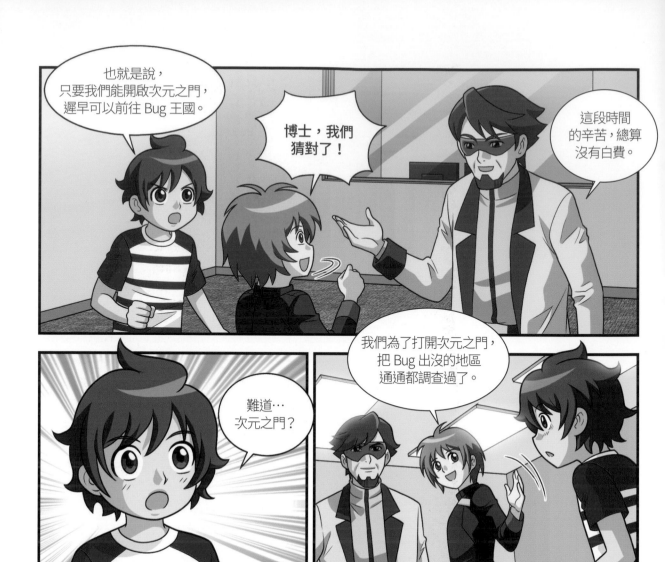

也就是說，只要我們能開啟次元之門，遲早可以前往 Bug 王國。

博士，我們猜對了！

這段時間的辛苦，總算沒有白費。

難道…次元之門？

我們為了打開次元之門，把 Bug 出沒的地區通通都調查過了。

但是因為每次的位置都不同，我們始終沒有找到前往 Bug 王國的方法。

所以開始設計可以通往 Bug 王國的入口。

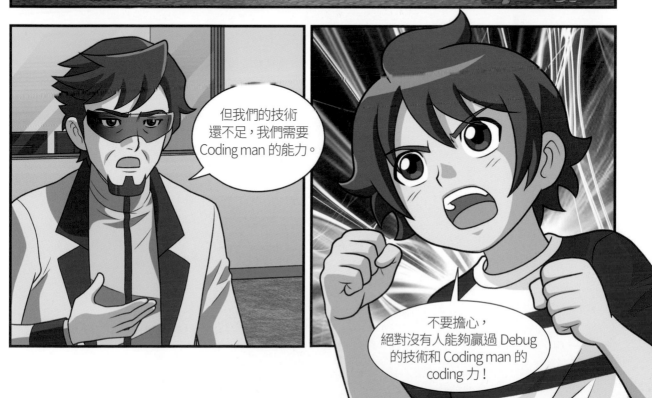

但我們的技術還不足，我們需要 Coding man 的能力。

不要擔心，絕對沒有人能夠贏過 Debug 的技術和 Coding man 的 coding 力！

隔天

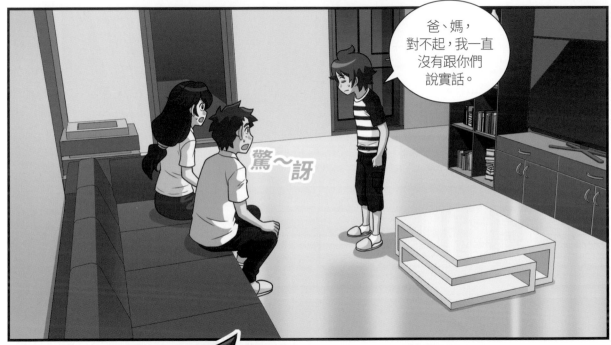

爸、媽，對不起，我一直沒有跟你們說實話。

驚～訝

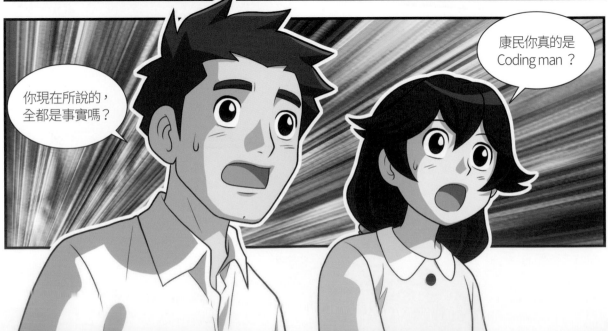

你現在所說的，全都是事實嗎？

康民你真的是Coding man？

對⋯沒錯。

跟蹌

天啊,怎麼會有
這種事⋯!

老婆!

跌

坐

媽媽,妳
還好嗎?

到現在才告訴我們
你是 Coding man 的
理由是什麼?

那麼你告訴我們
你待在遊戲室好幾天，
也是在說謊？

對不起，
我現在坦白是因為…

嗖一

老婆，
妳去哪？

媽…

啪 噠

啪 噠

我們家
令人驕傲的兒子，
該吃飯了，

你想說的話，
吃完飯再說
也不晚。

140

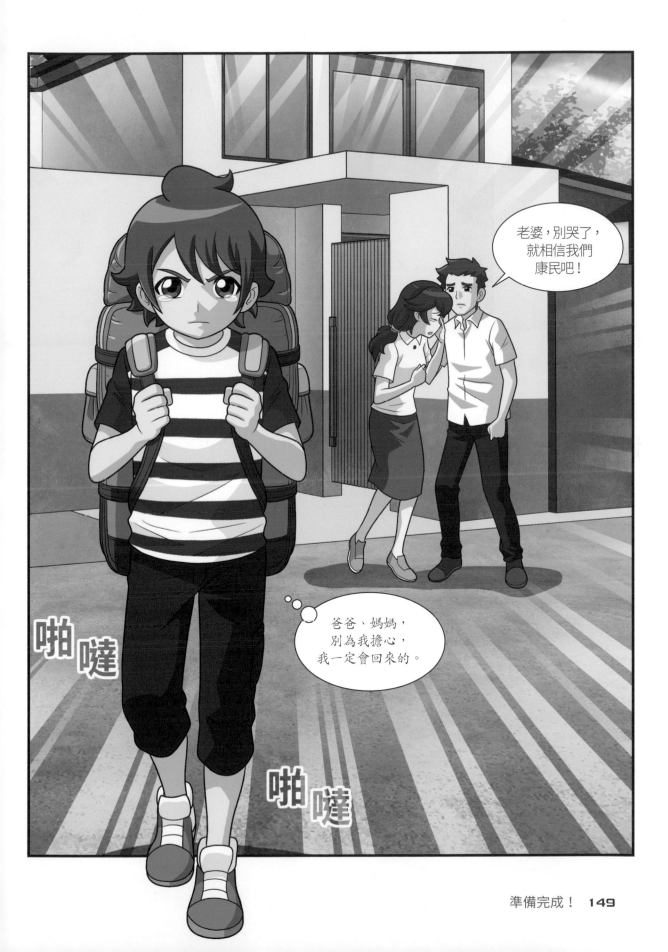

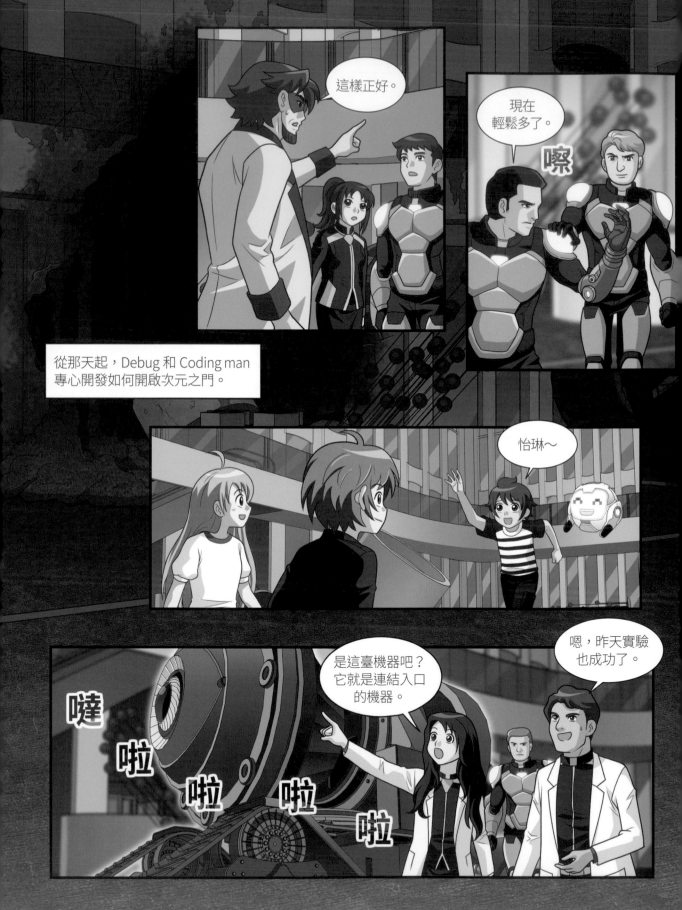

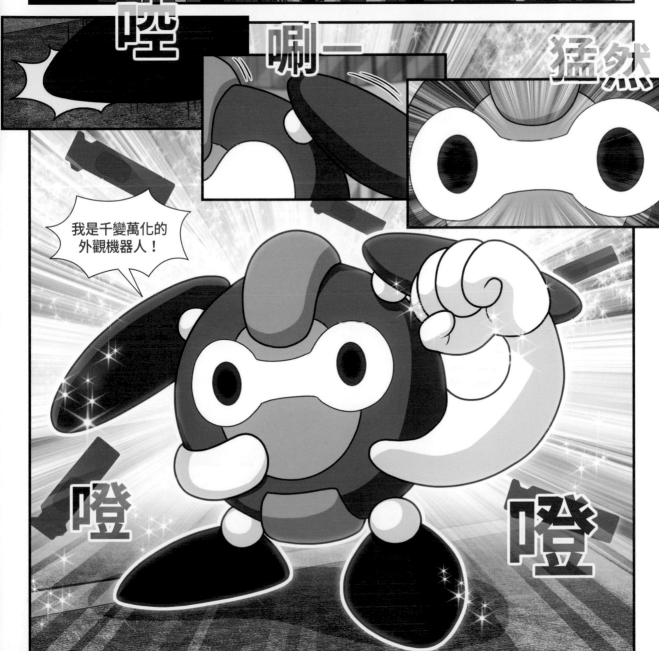

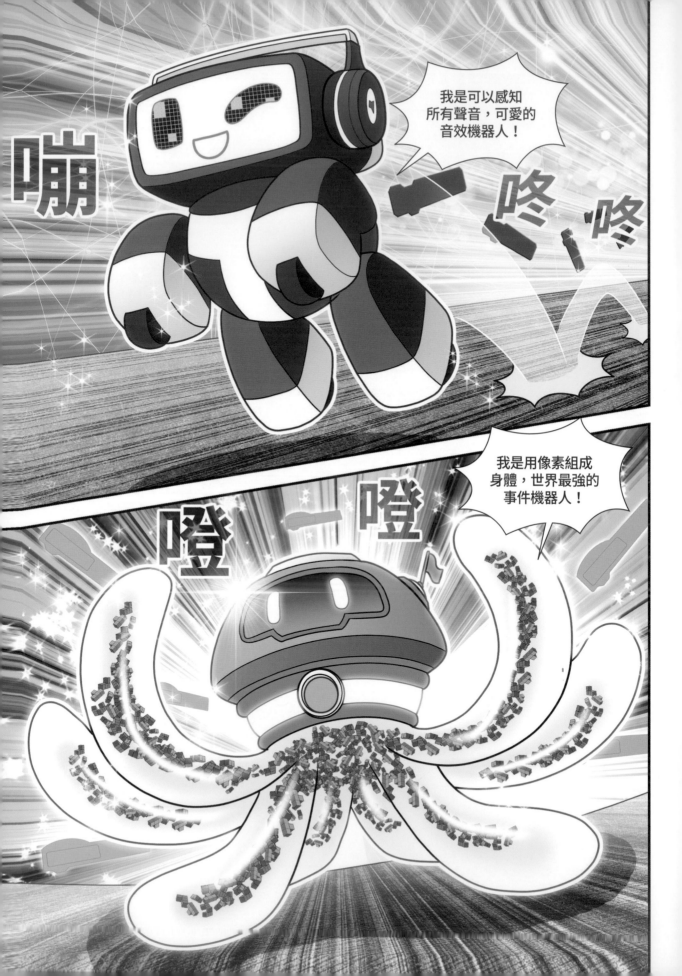

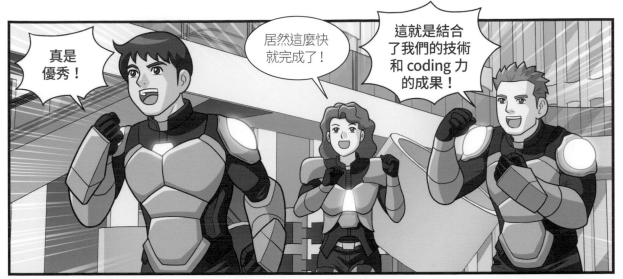

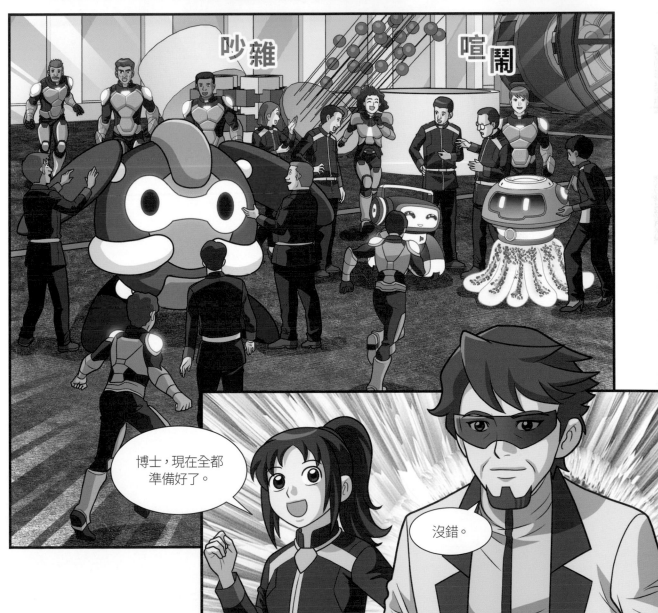

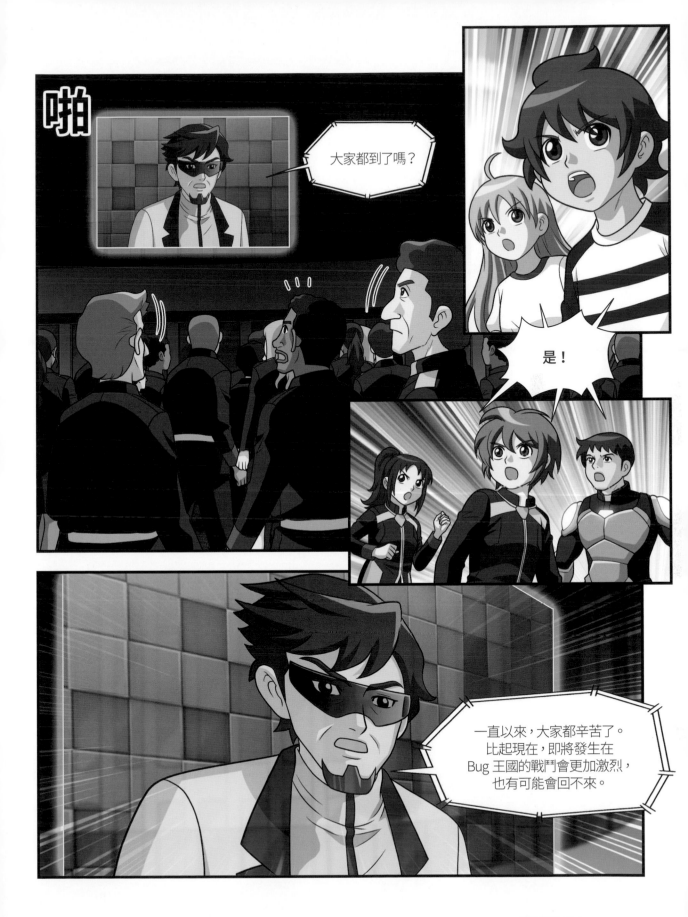

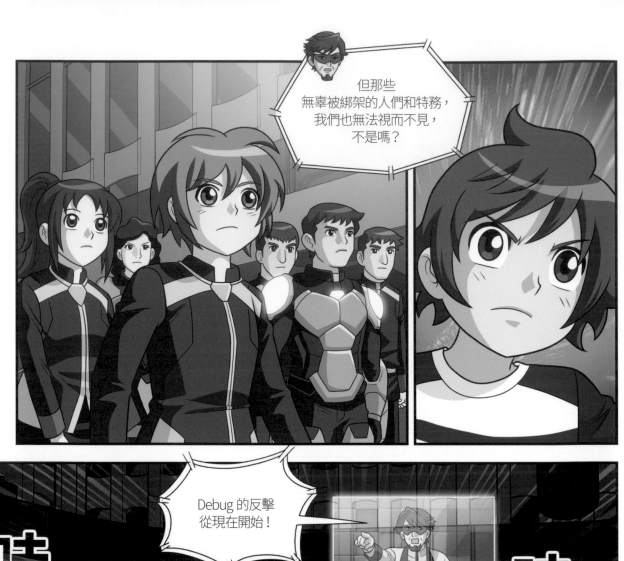

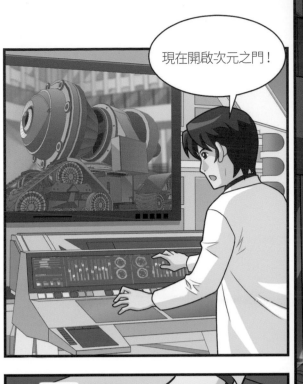

現在開啟次元之門!

嗚 嗚

嗡

咻一

嗶

NO

好了!

Smile,準備好了嗎?

點頭

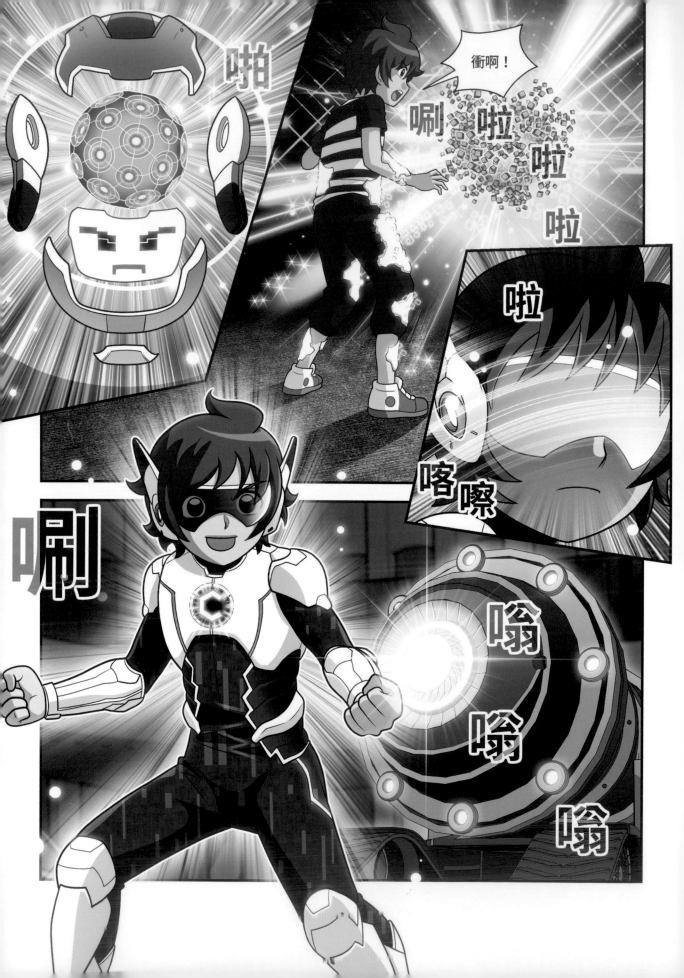

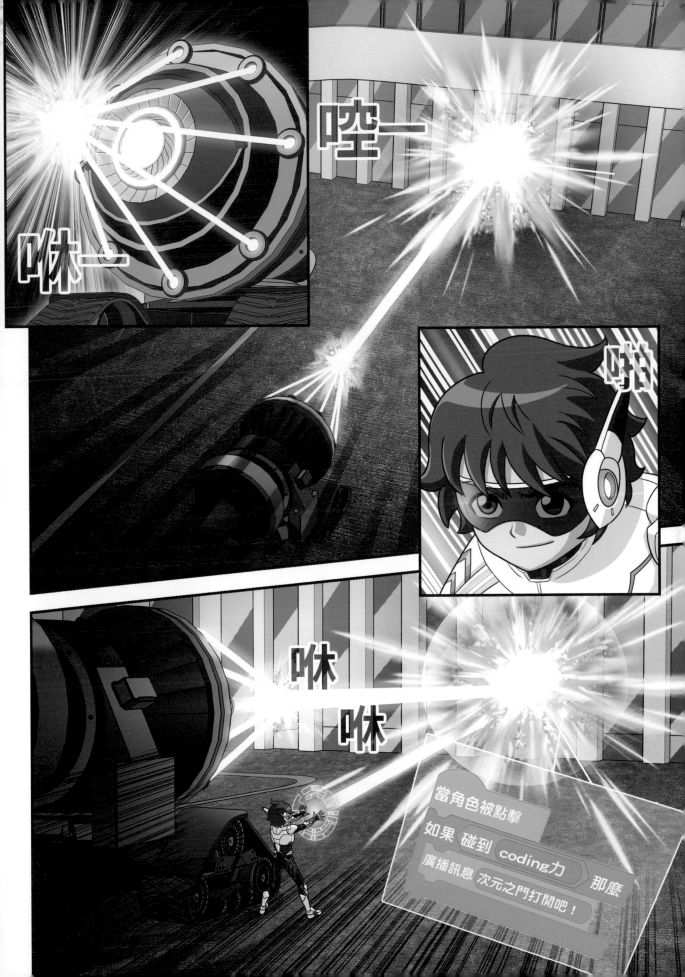

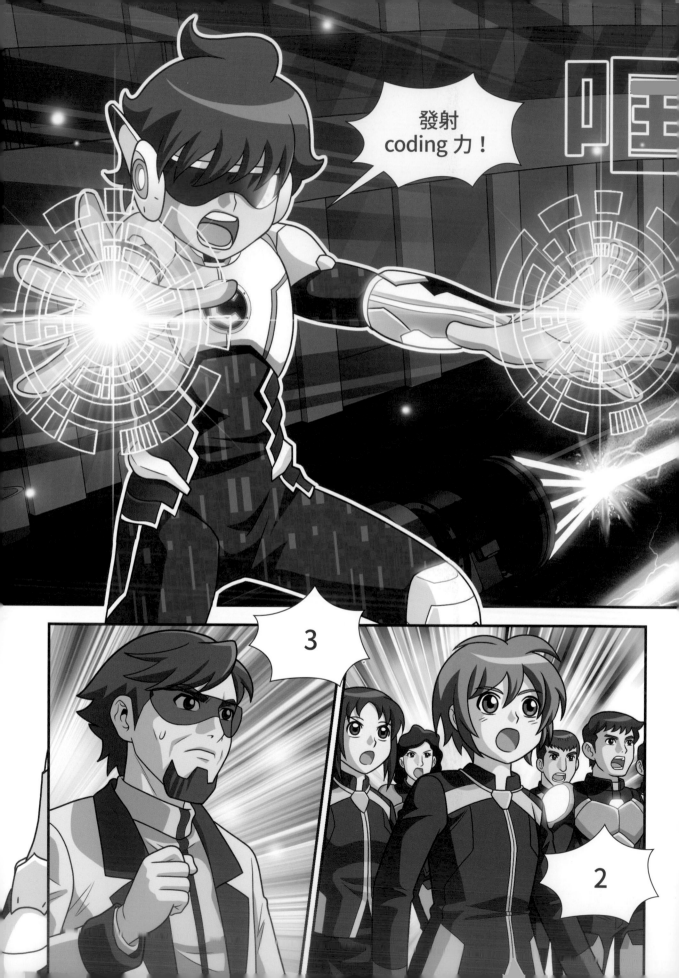

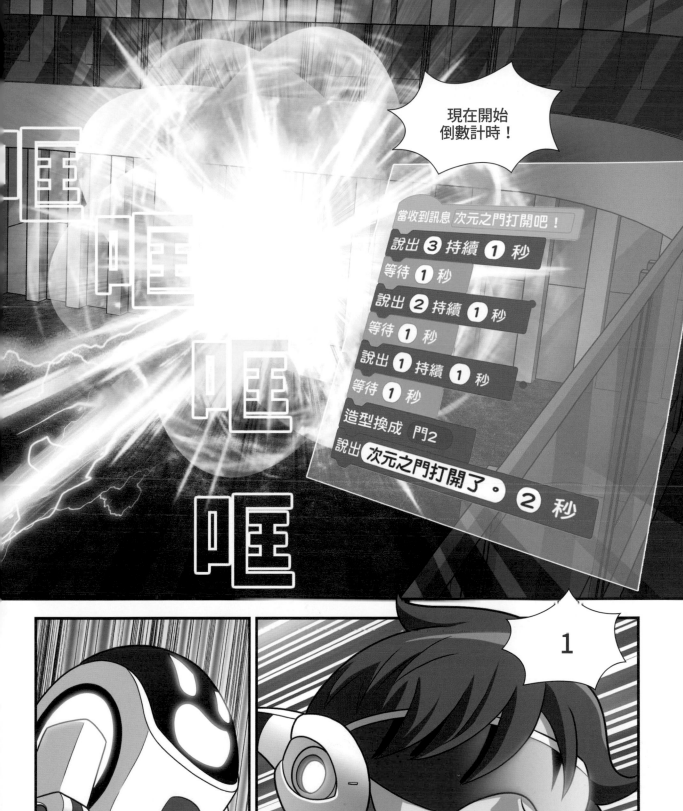

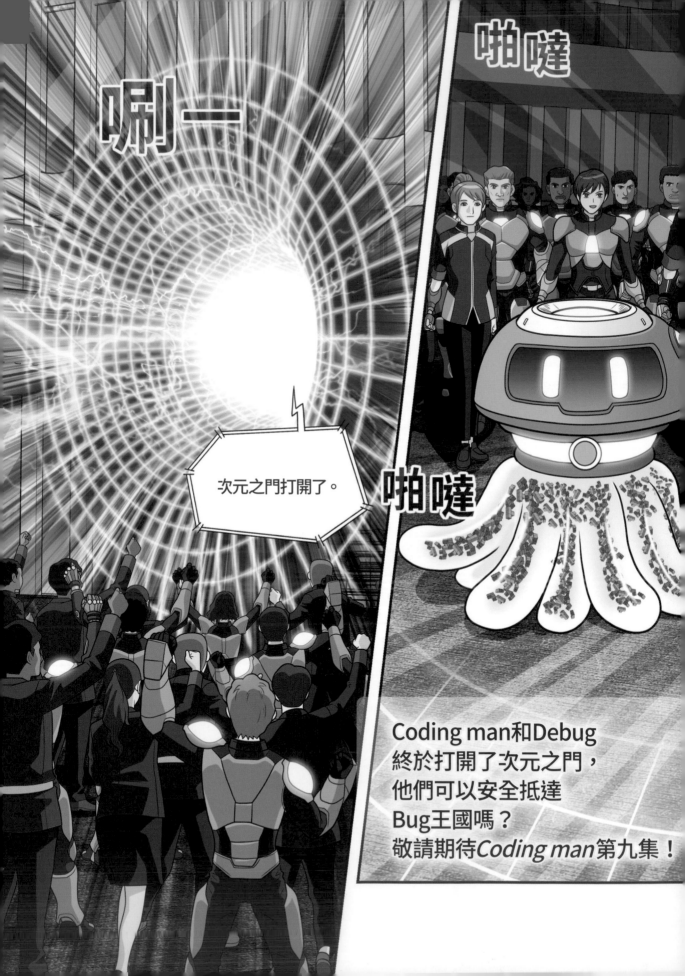

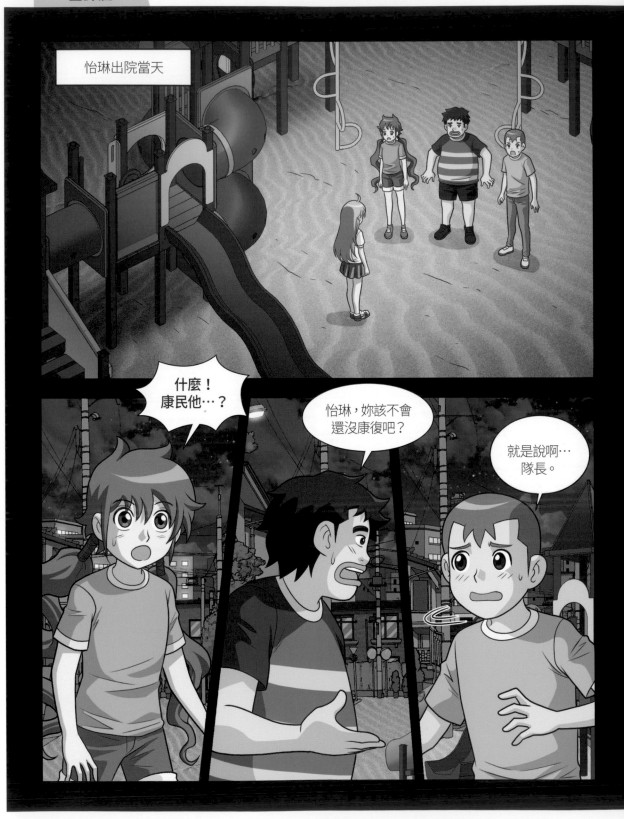

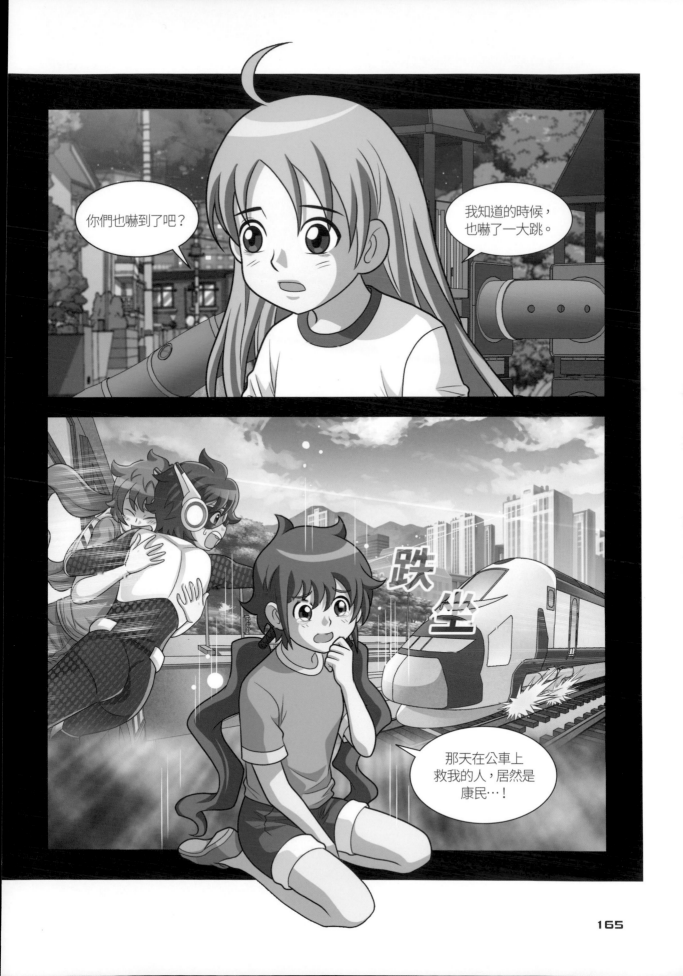

165

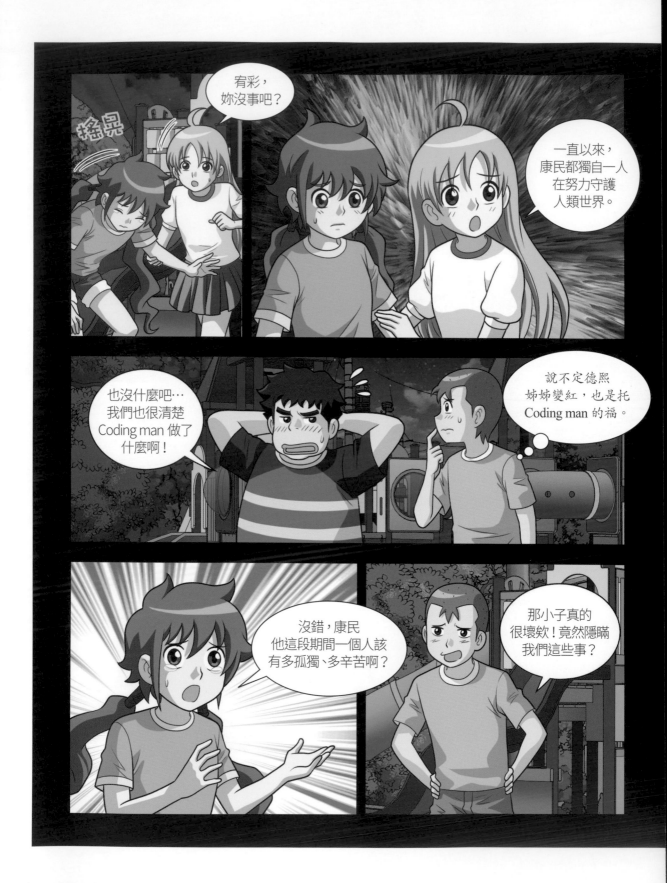

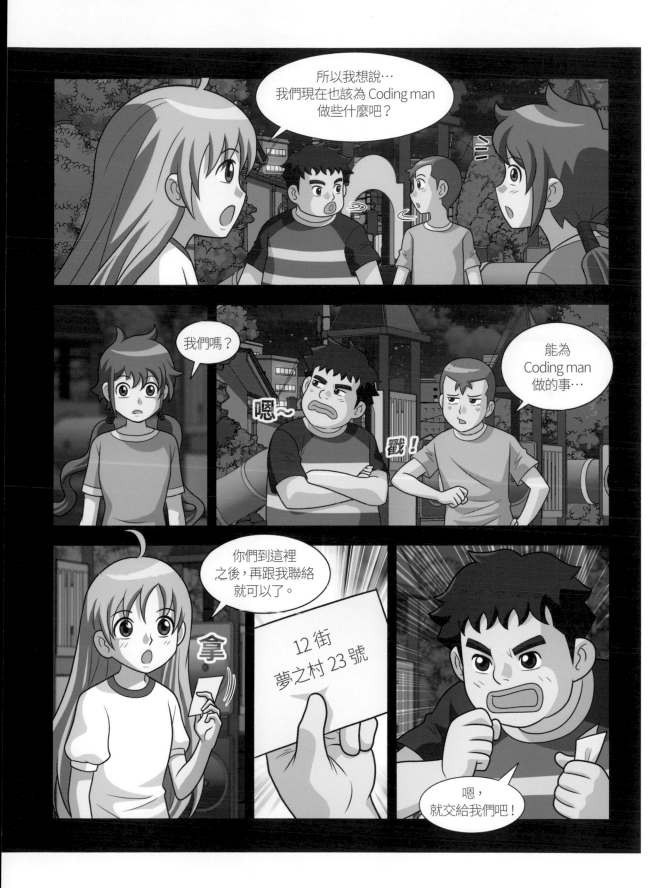

進步的人類

生化人

本書第132頁

除了大腦，身體部位用其他機器裝置替代，就稱作生化人。

在漫畫中，Debug 特務練習讓安裝在身上的裝置能夠隨心所欲的移動，但是實際上並不屬於身體的機器裝置，真的可以照著我們的思想運作嗎？

生化人的核心技術是在身上安裝機械並照著人的想法運動。由肌肉產生的電子訊號或是由腦部發出「想移動手臂」的腦波，而機器接收後就會使它運作。

現代醫學中，多是為了殘疾者或是為了減輕因身體機能老化帶來的不便，而使用這項技術，像是義肢。不過，機械與神經連結相當困難，因此遇到斜坡或是特殊環境時，義肢感測器感知後會配合腳的步調；或是安裝腦波感應器，設計為手部可以照著患者的想法啟動運動命令。

近日以來，義肢致力於能夠進行綁鞋帶這類精細的動作，或使用人造皮膚等讓外觀上更趨完美。若說讓機器人更像人類是機器的理想，那麼現今生化人的命運，就是讓人類與機器更相像了。說不定在未來也會像電影一樣，生化人不僅是以醫療為目標，也會有人單純為了變得更強大而轉化成生化人呢？

無線通訊

Bug 王國和 Debug 最常使用的技術之一就是無線通訊技術，讓我們來認識現今經常使用，但卻不易察覺到的無線通訊吧！

無線通訊裝備若製作成像蕾伊卡那樣,掛在耳上或是手機大小的通訊機器,使用上會更加方便。

在電子設備之間能夠近距離使用的無線通訊技術中,只要一提到「滑鼠、鍵盤、智慧型手機、喇叭等的連結」,會先想到什麼呢?

當然會先聯想到大家常使用的藍牙了。藍牙 (Bluetooth) 能夠讓手機相互連結、方便交換情報,藍牙這個名字,是來自於 10 世紀時斯堪地那維亞半島上,曾經統一丹麥和挪威的藍牙哈拉爾德 (Harald Bluetooth Gormsson),就如同他統一了斯堪地那維亞半島國家們般,含有將各個不同的通訊裝置統一成一種無線通訊規格的含意。此外也有些趣聞,一說是藍牙哈拉爾德在戰鬥中受了傷,因而裝上了藍色的假牙;也有人說,他是因為太愛吃藍莓,所以牙齒總是染成藍色的有趣傳說。

Coding小常識 能夠追蹤位置的智慧制服,侵害人權的爭議!

在中國,有著使用高科技技術的「智慧制服」侵害了學生人權而引發爭議。在 2016 年亮相的智慧制服,利用肩膀上黏貼的晶片蒐集學生的位置情報,然後將資訊傳送到家長的手機裡。

智慧制服製造商表示,未來也將加入學生們在上課時睡著、翹課時會自動響鈴的功能,但是,若放任事態發展,許多人也憂心,這將會成為中國政府監視學生一舉一動的手段。不過,制服製造商認為學校與家長可以自行判斷、選擇制服,所以這類爭議並不成問題,但若各位需要穿著智慧制服的話,會有什麼想法呢?

未來的交通工具

Bug 王國的超連結區。我們所夢想的未來不就是這樣的景像嗎？

我們現今所生活的時代，只不過是將數十年前的夢想化為現實，因為科技的發達，使得電影中的場面或是令人驚訝的想像，在現實中接二連三地實現。尤其是在未來，比起現在的交通工具，我們可以期待更加自由、更節省時間、令人驚豔又劃時代的交通工具登場。讓我們來看看，有哪些既能節省時間、又可以解決道路堵塞問題，並且能自由移動的未來交通工具吧！

噴射飛行服

我們也能像 Coding man 一樣，在空中飛翔。

大家想像一下，自己穿著 Coding man 的裝備在空中飛翔，就像在做夢吧？在不久的將來，我們也可以像 Coding man 一樣穿著噴射飛行服 (Jet suit)。

噴射飛行服——重力 (Gravity) 是以英國發明家理查·布朗寧 (Richard Browning) 的發明作為基礎，製作成飄浮在空中能夠飛行的商品，就像是電影《鋼鐵人》中，穿著鋼鐵裝甲在空中自由來去的主角東尼·史塔克。

「重力」將載重分散，忽視重量讓人能在空中飄浮，亦可根據使用者的意志自由自在的調整方向。實際上，英國的百貨公司也曾經販售，當時此商品的價錢是 446,000 美金（約臺幣 1800 萬元），對一般人來說價格不菲，難以購入。然而隨著科技發達，噴射飛行服若商業化，或許價錢會降低、使用方法也會更加簡易。這也是因為科學技術的發達，使我們的想像得以實現的方法之一。

超高速真空列車

被稱作新一代運輸工具的超級高鐵 (Hyperloop)，是將在交通擁擠的都市之中引發革命的未來交通工具，因此備受矚目。由特斯拉汽車和民間航太企業 SpaccX 中，廣為人知的企業家伊隆·馬斯克共同研發而成的超級高鐵，是用磁軌砲 (Rail Gun) 的概念形成，在有如真空狀態下的管子中，將列車一臺一臺發射出去的形式來啟動。因為沒有空氣的阻力，最高時速約 1,280 公里，因此開車相距 6 小時以上的舊金山和洛杉磯只要 30 分鐘，而臺北到高雄只要 15 分鐘就可以到達。

此外，伊隆·馬斯克表示超級高鐵是能滿足安全性、速度、費用、便利性等條件的理想型交通工具，在未來的新型交通工具之中，預計將能占有一席之地，備受關注。

Coding小常識　只要 40 秒就能轉換成飛行模式的汽車

能在空中飛行的汽車，美國已經開始預購販售。

航空汽車專門企業太力飛行汽車表示，雙人用的輕型飛機 "Transition" 正在進行預售，購買的客人將在明年收到商品。只需 40 秒就能在道路行駛的狀態下轉換成飛行模式，平面道路上最高時速可達 113 公里，在空中可達 160 公里。若想駕駛 "Transition" 的話當然需要有駕照，也必須持有飛行員資格證，這麼一來，未來飛行員資格證不也將普及化嗎？

▲飛行汽車

認識Scratch3.0

Coding man 第八集是使用 Scratch3.0 做出腳本，一起來看看我們使用過的 Scratch2.0 和 3.0 有什麼差別吧！

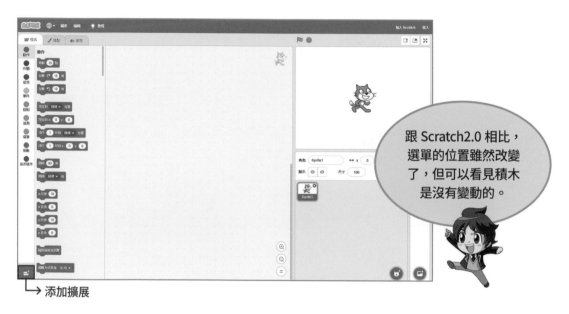

> 跟 Scratch2.0 相比，選單的位置雖然改變了，但可以看見積木是沒有變動的。

→ 添加擴展

1. Scratch2.0 和 3.0 最大的差別是多了擴充功能，請點選 ☰。

2. 依下列順序點選，並說說看「程式」頁籤裡多了哪些積木。

音樂
演奏樂器與節拍。

畫筆
使用你的角色來畫圖。

視訊偵測
使用攝影機偵測動作。

3. 除了選單的位置、擴充功能以外，再找找看 Scratch3.0 還有什麼不一樣的地方吧！

製作函式積木

Scratch2.0 中原有的「更多積木」，在 Scratch3.0 中改名成「函式積木」，該怎麼製作函式積木，跟著下列題目試試看吧！

1. 在「程式」頁籤中點選函式積木（●）。

2. 點選「建立一個積木」會跳出製作積木的介面，依照下圖做做看函式積木吧！

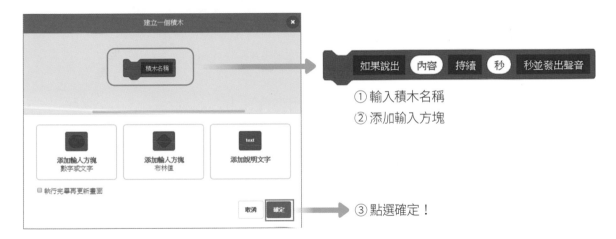

① 輸入積木名稱
② 添加輸入方塊

③ 點選確定！

3. 來定義函式積木吧？如果將此積木設定完成，函式積木便能適用於所有數值。

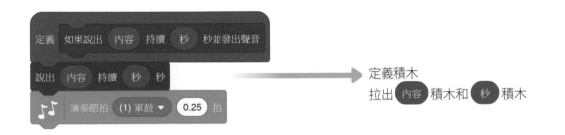

定義積木
拉出 內容 積木和 秒 積木

4. 使用函式積木製作出只要講話就會發出樂器聲音的腳本吧！

製作變數腳本

X-Bug 利用變數在人類世界的任何地方都能製作出次元之門，我們也像 X-Bug 那樣，來製作可以變換多種數值的變數腳本吧！

1. 在「程式」頁籤的變數 (●) 中點選「建立一個變數」，製作變數積木。

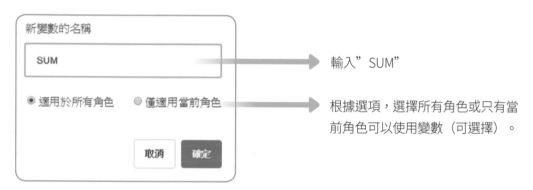

輸入 ” SUM”

根據選項，選擇所有角色或只有當前角色可以使用變數（可選擇）。

2. 利用運算積木做做看數字每次增加 1 的腳本。

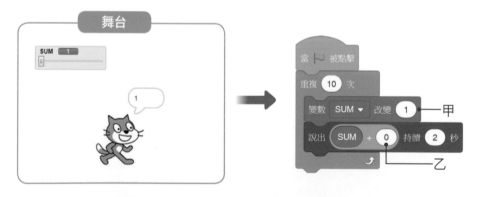

(1) 請將 變數 SUM ▼ 設為 0 放入甲之中，變數會怎麼變化呢？

(2) 代替乙的 0，請輸入 1，比較看看貓咪對話框和變數的數字吧！

分解機器人

康民參考了被分解的高階 Bug 盔甲，製作出高階機器人的硬體，下方已完成的機器人是用哪些圖形組合而成的呢？請將機器人分解並畫下使用到的圖形。

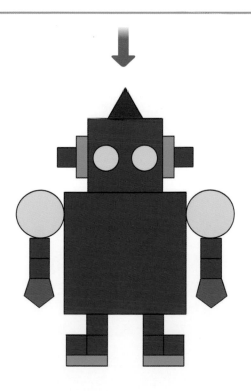

172頁

1. 省略

2. ①擴充功能的「音樂」積木可發出 18 種樂器的聲音，並能調整節拍與速度。

②擴充功能的「畫筆」積木可以在背景上畫圖、寫字，並能調整畫筆的顏色與筆跡寬度。

③擴充功能的「視訊偵測」積木可以直接在背景中看到被拍攝的內容，角色與視訊的物體可以互相偵測。

3. ⑨ Scratch3.0 將音效和音樂積木分開，運用擴充功能盡可能的進行互動實作

173頁

1 ～ 3. 省略

4. ⑨

當 🏴 被點擊

如果說出 你好？ 持續 2 秒並發出聲音

174頁

1. 省略

2. (1)若使用「變數 SUM 設為 0」的積木，對話框和變數設定的數值不會改變。

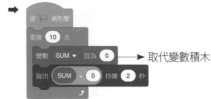 ⟶ 取代變數積木

(2)若使用「變數 SUM 改變 1」的積木，變數會每次增加 1，而角色因「變數 +1」的關係，會說出比變數大 1 的數字。

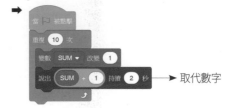 ⟶ 取代數字

175頁

▲ :1個　●:4個　▬:4個

⬟ :2個　■:14個

動作機器人提醒

有看到 *Coding man* 第八集的高階機器人嗎？他們各自擁有不同的 Scratch 積木特徵，敬請期待他們未來的活躍！另外，也請再次複習生化人、無線通訊、未來的交通工具吧～